MANNERISM AND ANTI-MANNERISM
IN ITALIAN PAINTING

WALTER FRIEDLAENDER

何香凝美术馆·艺术史名著译丛

范景中　主编

意大利绘画中的手法主义和反手法主义

〔美〕瓦尔特·弗里德伦德尔　著

王安莉　译　杨贤宗　校

商务印书馆
The Commercial Press

Walter Friedlaender

Mannerism and Anti-Mannerism in Italian Painting

本书根据朔肯图书［Schocken Books］1965年版译出。

商务印书馆（上海）有限公司　出品
The Commercial Press（Shanghai）Co.Ltd

总　序

范景中

　　卡夫卡曾说：通天塔建成后，若不攀爬，也许会得到神的宽宥。这一隐喻，象征了语言交流的隔绝。同样的想法，还让他把横亘的长城与通天塔的垂直意象做了对比。不过，攀爬通天塔所受到的惩罚——"语言的淆乱"，却并未摧毁人类的勇气。翻译就是这种魄力与智慧的产物。

　　7世纪，玄奘（？—664）组织国家译场，有系统翻译佛经，堪称世界文化史上的伟大事件。那时，为了满足信众的需要，印刷术或许已经微露端倪，但译本能广泛传播，最终掀起佛教哲学的神化风宣，还要靠抄书员日复一日的枯寂劳动。20世纪敦煌藏经洞的发现，让人们能够遥想千年前抄书的格局。当年抄书员普普通通的产品，现在都成了吉光片羽。

　　远望欧洲，其时的知识传播，同样靠抄工来临写悠广。但是两个半世纪后的公元909年，开始传出一条消息，说万物的末日即将迫近。这在欧洲引起了极大的恐慌，知识的流动也面临着停断的危险。处在如此岌岌危惧之际，心敬神意的抄书员或许会反问自己，继续抄写这些典籍有何益处，既然它们很快就要烟灭灰飞于最后的审判。

　　他们抄录的书，有一部分就是翻译的著作，是让古典微光不灭的典籍。幸亏抄书员不为 *appropinguante mundi termino*［世界末日将至］的流言所撼动，才让知识最终从中古世纪走出，迎来12世纪的文艺复兴。

　　这些普通的历史常识，让我经常把翻译者和抄书员等量齐观。因为他们的工作都不是原创。有时，欣赏南北朝写经生的一手好字，甚至会觉得翻译者还要卑微。不过，我也曾把一位伟大校书者的小诗改换二字，描绘心目中

所敬重的译者—抄工形象：

> 一书迻译几番来，岁晚无聊卷又开。
>
> 风雨打窗人独坐，暗惊寒暑迭相摧。

　　他们危坐于纸窗竹屋、灯火青荧中，一心想参透古人的思想，往往为了一字之妥帖、一义之稳安，殚精竭思，岁月笔端。很可能他们普普通通，只是些庸碌之辈或迂腐之士，但他们毕恭毕敬翻译摹写那些流芳百世的文字，仅此一点，就足以起人"此时开书卷，心魂肃寻常"之感。更何况，若不是他们的默默辛苦，不朽者也早已死掉了。

　　玄奘大师为翻译所悬鹄的"令人生敬"，大概就隐然有这层意思。这也使我们反躬自问：为什么让那些不朽者不朽？我想，答案必定是人言言殊。但最简单最实在的回答也许是，如果没有他们，我们的生活就少了一个维度，一个叫作时间的维度；它一旦阙如，我们就会像是站在荒漠的空旷之野，前面是无边的茫茫，身后是无边的黯黯。

　　我推测，歌德的几行格言短句表达的也是这个意思：

> Was in der Zeiten Bildersaal
>
> Jemals ist trefflich gewesen
>
> Das wird immer einer einmal
>
> Wieder auffrischen und lesen.
>
> （*Sprüchwörtlich*, II, 420）

　　歌德说，在时间的绘画长廊中，一度不朽的东西，将来总会再次受到人们的重新温习。这几句诗和歌德精心守护文明火种的思想一致，它可以用作翻译者的座右铭。

　　文明的火种，概言之，核心乃是科学和艺术。科学是数学、逻辑的世界，艺术是图像、文字的世界。撇开科学不谈，对艺术的研究，尤其对艺术史的

研究，说得大胆一些，它代表了一种文明社会中学术研究的水平，学术研究的高卓与平庸即由艺术史显现。之所以论断如此，也许是它最典型代表了为学术而学术的不带功利的高贵与纯粹。而这种纯粹性的含量，可以用来测试学术的高低。王国维先生谈起他羡慕的宋代金石学也是这样立论的：

> 赏鉴之趣味与研究之趣味，思古之情与求新之念，互相错综。此种精神于当时之代表人物苏轼、沈括、黄庭坚、黄伯思诸人著述中，在在可以遇之。其对古金石之兴味，亦如其对书画之兴味，一面赏鉴的，一面研究的也。汉唐元明时人之于古器物，绝不能有宋人之兴味。故宋人于金石书画之学，乃陵跨百代。近世金石之学复兴，然于著录考订，皆本宋人成法，而于宋人多方面之兴味反有所不逮。(《王国维遗书》，第三册，上海书店出版社，第718页)

观堂的眼中，金石学属于艺术史。金石器物就像书画一样，最易引牵感官的微睇纤末，带起理性的修辞情念。宋代的学术之所以高明，正在艺术兴味的作用。陈寅恪先生也是同一眼光，他评论冯友兰的哲学史，说过类似的意见，《赠蒋秉南序》也赞美"天水一朝之文化，为我民族遗留之瑰宝"。

追随这些大师的足迹，我们不妨发挥几句：一个文明之学术，反映其势力强盛者在科学技术；反映其学术强盛者在艺术研究，鉴赏趣味与研究趣味的融合，最典型则是艺术史的探索。这是将近两百年来世界学术发展的趋势，现代意义的艺术史著作、鲁莫尔的《意大利研究》[*Italienische Forschungen*]（1827—1832）可作其初始的标记。它出版后，黑格尔不失时机引用进了《美学讲演录》。

恰好，鲁莫尔[Carl Friedrich von Rumohr]（1785—1843）也是一位翻译家，是一位为学术而学术、不计名利、不邀时誉的纯粹学人。他研究艺术史出于喜爱，原厥本心，靠的全是个人兴趣。Character calls forth character[德不孤，必有邻]。参与这套艺术史经典译丛的后生学者，不论是专业还是业余，热爱艺术史也都是倾向所在，似出本能。只是他们已然意识到，社会虽然承平日久，

可学术书的翻译却艰难不易，尤其周围流行的都是追钱追星的时尚，就更为不易。这是一个学术衰退的时期，翻译者处于这种氛围，就不得不常常援引古人的智慧，以便像中古的抄书员那样，在绝续之交，闪出无名的、意外的期待。1827年7月歌德给英格兰史学家卡莱尔［Thomas Carlyle］写信说：

Say what one will of the inadequacy of translation, it remains one of the most important and valuable concerns in the whole of world affairs.［翻译无论有多么不足，仍然是世界的各项事务中最重要最有价值的工作。］

他是这样说，也是这样做的。我们看一看汉斯·皮利兹［Hans Pyritz］等人1963年出版的《歌德书志》［Goethe-Bibliographie］，翻译占据着10081—10110条目，约30种之多，语言包括拉丁语、希腊语、西班牙语、意大利语、英语、法语、中古高地德语、波斯语以及一些斯拉夫语。翻译一定让歌德更为胸襟广大、渊雅非凡，以至提出了气势恢宏的Weltliteratur［世界文学］观念。他的深邃弘远也体现在艺术研究上，他不仅指导瑞士学者迈尔［Johann Heinrich Meyer］（1760—1832）如何撰写艺术史，而且自己也翻译了艺术史文献《切利尼自传》。

歌德对翻译价值的启示，我曾在给友人的短信中有过即兴感言：

翻译乃苦事，但却是传播文明的最重要的方式；当今的学术平庸，翻译的价值和意义就更加显著。翻译也是重要的学习方式，它总是提醒我们，人必犯错，从而引导我们通过错误学习，以至让我们变得更谦虚、更宽容也更文雅，对人性的庄严也有更深至的认识。就此而言，翻译乃是一种值得度过的生活方式。（2015年5月29日）

把翻译看为一种值得度过的生活方式，现在可以再添上一种理由了：人活在现象世界，何谓获得古典意义上的autark［自足］，难道不是把他的生命嵌入艺术的律动？翻译这套书也许正是生命的深心特笔，伴着寒暑，渡了春魂，摇焉于艺术的律动。这律动乃是人类为宇宙的律动增美添奇的花饰绮彩。

本丛书由商务印书馆与何香凝美术馆合作出版；书目主要由范景中、邵宏、李本正、黄专和鲍静静拟定，计划出书五十种；选书以学术为尚，亦不避弃绝学无偶、不邀人读的著作，翻译的原则无他，一字一句仿样迻写，唯敬而已。

草此为序，权当嚆引，所谓其作始也简，其将毕也必巨也。

目 录

导　言

　　瓦尔特·弗里德伦德尔［Walter Friedlaender］是研究16世纪意大利艺术的现代先驱之一。本书收录的弗里德伦德尔教授的两篇文章，是最早为如今所说的手法主义和早期巴洛克两个时期绘制边界并定义特征的研究之一。到本书出版之际，这两篇文章已有近40年的历史，但它们仍然是涉足这些领域的研究者们必不可少的指南。

　　第一篇文章《反古典主义风格》最早发表于1925年，不过，早在1914年，它就已经作为弗里德伦德尔教授在弗莱堡大学［University of Freiburg］的就职演说问世了。当时人们对于16世纪意大利艺术的认识和欣赏，大多局限在盛期文艺复兴。世人对于拉斐尔［Raphael］和米开朗琪罗［Michelangelo］这类巨人之后的艺术家和艺术的普遍看法，自17世纪最早形成之后，基本上一直没有发生过变化。（例如，参见吉安·彼得罗·贝洛里［Gian Pietro Bellori］，《现代画家、雕塑家与建筑师生平》［*Le Vite de'pittori, scultori e architetti moderni*］，罗马，1672年，第20页。）从盛期文艺复兴末到1600年前后的几十年一直被看作艺术衰落的时期，其原因被归结为缺乏独立性地、不加批判地模仿了大师们的手法，尤其是米开朗琪罗那种解剖学上极为夸张的人物风格。17世纪的写作者们曾经使用"*maniera*"（"手法"［manner］或"样式"［mode］）一词来形

容16世纪晚期的艺术，因为它们依赖于人为的、衍生的再现程式，远离自然的外观。所以，"手法主义"［Mannerism］最终成为指称盛期文艺复兴之后那种风格的常用术语。

直到20世纪初，手法主义艺术仍然不被认为是具有历史重要性的。事实上，海因里希·沃尔夫林［Heinrich Wölfflin］就忽视了手法主义，他的《美术史的基本原理》［*Principles of Art History*］（英译本，纽约，1932年）于1915年问世，即弗里德伦德尔就反古典主义风格发表演说的一年之后，但是，沃尔夫林认为，从文艺复兴的古典风格到17世纪的巴洛克风格是一种持续的演进。弗里德伦德尔教授是从1915年左右开始对手法主义进行严肃研究的少数学者之一。这些学者主要是受阿洛伊斯·李格尔［Alois Riegl］著作的启发。李格尔已经指出，被认定为衰落时期的艺术，可以用积极的、尽管是非古典却有着表现性目的的术语来解释。李格尔在他关于晚期罗马艺术（1901年）和巴洛克艺术（1908年）的权威研究中证明了这个论点，而这促使年轻一代重新解释手法主义艺术。人们已经多次谈到，手法主义的"发现"与现代艺术中表现主义的、抽象的模式的发展恰好吻合。的确，当代艺术反对自然再现的经验，主要归功于它们对明显有着相似意图的手法主义艺术家的欣赏和理解。1919年，沃纳·魏斯巴赫［Werner Weisbach］用否定的方式对手法主义进行了分析，但是，他强调了其抽象化、风格化的心态（《论手法主义》［"Der Manierismus"］，《造型艺术杂志》［*Zeitschrift für bildende Kunst*］，XXX）；马克斯·德沃夏克［Max Dvořák］在1920年一次出色的演讲中，分析了手法主义所具有的主观的、表现主义的意图，他把这看作16世纪总体"精神危机"的表现。（《埃尔·格列柯与手法主义》［"El Greco and Mannerism"］；英译本载于《艺术杂志》［*Magazine of Art*］，XLVI，1953年第1期。德沃夏克1918—1920年间在维也纳大学的课堂上就手法主义所做的详尽讨论，在他去世后出版，收录进他的《文艺复兴时期的意大利艺术史》［*Geschichte der italienischen Kunst im Zeitalter der Renaissance*］，慕尼黑，1927—1929年，II。）

虽然弗里德伦德尔教授做了许多类似于魏斯巴赫和德沃夏克的考察，但

是他用更加严谨或者说影响更加深远的历史态度探讨了手法主义的问题。他对早期手法主义艺术的主要特征——非理性的空间结构、人物形象的拉长等——做出了精湛的分析，并且指出这些特征表现了对古典美学的刻意否定，而不是继续模仿文艺复兴形式的结果。由此，他提出"反古典主义风格"一词，用以强调艺术的反叛特征，在他看来，这是手法主义时期初始阶段的关键。1910年前后，手法主义的年代范围仍然只有模糊的界定。人们一般将这个时期的起点定在1530年或1540年前后，终点定在1600年前后。但是，通过密切考察16世纪头十年的艺术，弗里德伦德尔教授得以识别出"反古典主义"精神在更早时候的表现，从而将手法主义风格的源头精确地定在1520年前后。罗索［Fiorentino Rosso］、蓬托尔莫［Jacopo da Pontormo］和帕米贾尼诺［Parmigianino（Francesco Mazzola）］这一类艺术家，首次被当作手法主义的创作者专门提了出来，这促使人们对他们艺术的品质和意义进行一个重要的重新评估。同样，米开朗琪罗在梵蒂冈宫［Vatican Palace］里的西斯廷［Sistine］礼拜堂和保罗礼拜堂绘制的晚期绘画作品，如今也可以被放到更有意义的新语境中来看待。它们不再被视为大师晚年的怪癖产物，也不再被视为对年轻一代具有腐蚀性影响，它们被看成那个时代反古典美学的主要宣言。

　　手法主义的定义获得了全新的精确性，这必然会影响我们对其之前的盛期文艺复兴的看法。长久以来，人们一直认为盛期文艺复兴风格轻松地统治了差不多半个16世纪，而如今，人们却认为它只是略显单薄地控制了20年左右的时间。并且，正如弗里德伦德尔教授所指出的，"每一个艺术阶段都在为后一个阶段进行准备"，古典时期也存在着暗示手法主义到来的"先兆"。自此之后，许多学者都带着这样的认识来看待文艺复兴风格；最近，在弗雷德伯格［S. J. Freedberg］的重要研究《罗马和佛罗伦萨的盛期文艺复兴绘画》［*Painting of the High Renaissance in Rome and Florence*］（剑桥，1961年）中就可以看到，盛期文艺复兴艺术中积聚危机的观点正是其主题之一。

　　当弗里德伦德尔教授选择"反古典主义的"这个词时，他考虑了该词在当时具有的特殊含义。这个词过去一直被用来形容日耳曼绘画的特征；所以，

xiv

弗里德伦德尔教授在文章一开头就指出蓬托尔莫受惠于丢勒［Albrecht Dürer］，强调手法主义与盛期文艺复兴的古典主义之间部分或完全不协调的艺术现象的关联。弗里德伦德尔教授指出了意大利反古典主义风格与"哥特式"艺术之间的关系，以及"哥特式"元素在文艺复兴时期的继续，这些都曾经是涉足该领域的学者最感兴趣的主题。（例如，参见安塔尔［F. Antal］的文章，载于《普鲁士艺术收藏年刊》［Jahrbuch der Preussischen Kunstsammlungen］，XLVI，1925年；《艺术史文献述评》［Kritische Berichte zur Kunstgeschichtlichen Literatur］，I/II，1928/1929年；以及阿德尔曼［G. S. Adelmann］、魏斯［G. Weise］，《手法主义艺术中延续的哥特式表现手法和运动母题》［Das Fortleben gotischer Ausdrucks- und Bewegungsmotive in der Kunst des Manierismus］，图宾根，1954年。）

　　虽然弗里德伦德尔教授认为手法主义的创作基本上是托斯卡纳的成就，但是他也指出，拉斐尔画派中同样可以识别出手法主义的特征。他还强调了手法主义倾向在意大利和相邻的法国等其他北方国家的传播。但他似乎没有预见到，20世纪20年代之后，人们对于手法主义的认识出现了非同寻常的"突变"。在努力将1520年前后到1590年前后的所有欧洲艺术与文化纳入"手法主义时期"的过程中，诸如彼得·勃鲁盖尔［Peter Bruegel］之类的艺术家最终也被解释成了手法主义者。（例如，参见贝内施［O. Benesch］，《欧洲北部的文艺复兴艺术》［The Art of the Renaissance in Northern Europe］，剑桥，1947年，一部在很大程度上要归功于马克斯·德沃夏克的著作。）这种扩张倾向在1955年那场名为"欧洲手法主义的胜利"［The Triumph of European Mannerism］的大型展览中达到了顶点。该展览由欧洲委员会发起，在阿姆斯特丹举行。近来许多通俗、半通俗的书籍都传播了这种极其宽泛的手法主义观念。不过，如今许多学者都在提防这一看法带来的过度简化，他们试图追随弗里德伦德尔教授的引导，集中关注具体场所、具体时期所特有的艺术和文化运动的特征。

　　弗里德伦德尔教授的主要目的之一，是对手法主义时期本身的第一、第二阶段进行区分。（这一区分在本书中就"反手法主义"风格进行讨论的第二篇文章里有着极为清晰的陈述。）晚期手法主义艺术来自最初的术语

"Maniera"（现代意大利语中表示手法主义的词是"il Manierismo"），弗里德伦德尔教授认为它是模仿性的，这种"手法化的"手法主义一味夸大，继而破坏了早期手法主义中创造性的反古典主义。将手法主义划分成两个独立阶段，如今差不多已得到普遍接受，尽管现在有人试图将第二阶段的开端定在1530年前后，而不是像弗里德伦德尔教授所提出的1550年前后。但是，近年来，人们主要致力于重估手法主义两个时期的意义和特征。克雷格·休·史密斯［Craig Hugh Smyth］后来一篇引人注目的研究里就指出，"Maniera"风格来自和先前的托斯卡纳反古典主义风格完全不同，甚至在某种程度上径相对立的美学理念。（《手法主义与MANIERA》[Mannerism and MANIERA]，洛克斯特瓦利，纽约，1963年；顺带说一句，读者在这本书里可以看到就手法主义文献所做的一次完全批判性的讨论。）约翰·希尔曼［John Shearman］在一篇重要文章《作为美学理念的Maniera》["Maniera as an Aesthetic Ideal"]中也有相似的立场（《西方艺术研究》[Studies in Western Art]（第20届世界艺术史大会记录），1963年，II）。这两位作者都试图定义1520年前后那种新风格的特征，及其与盛期文艺复兴艺术之间的关系。但是，他们的方法与弗里德伦德尔教授不同，他们强调风格的连续，而非美学的反叛；他们并不乐于将手法主义一词用到托斯卡纳的早期"反古典主义风格"上。所以，我们关于手法主义的观念仍不固定，我们依然处在弗里德伦德尔教授全力发起的这场艺术史讨论中，他的深刻见解依旧发挥着贡献。

　　本书的第二篇文章最初发表于1930年（尽管写于好几年前），通过研究手法主义时期如何走向终结，使第一篇文章更加完整。在本世纪［20世纪］的头25年里，大量论著都是针对17世纪意大利风格的起源和先例所做。（例如，20世纪20年代关于手法主义和后手法主义时期的艺术史知识的状况，可参见尼古拉斯·佩夫斯纳［Nikolaus Pevsner］的经典著述《文艺复兴末期到洛可可初期的意大利绘画》[Die italienische Malerei vom Ende der Renaissance bis zum ausgehenden Rokoko]，《艺术学手册》[Handbuch der Kunstwissenschaft]，维尔德帕克－波茨坦，1928年。）长期以来，人们一直认为意大利绘画的转向出

xvi

现在1590年前后。而弗里德伦德尔教授则试图确定这一转变的范围与确切特征。他的分析表明，一种新风格突然出现，并且，这种新风格从一开始就强烈反对手法主义的基本前提。这些事实显示出"1590年风格"与1520年的反古典主义风格之间的相似，因为，这两次运动都可以被视为对它们之前时期的主流思想进行反作用的结果。所以，弗里德伦德尔教授提出"反手法主义的"［anti-mannerist］这个词来描述16世纪最后25年的这种新风格。正如反古典主义风格倾向于回归盛期文艺复兴之前的"哥特式"潮流一样，反手法主义风格反作用于手法主义，呈现出对盛期文艺复兴艺术的深刻共鸣。在弗里德伦德尔教授看来，反古典主义和反手法主义共同具有否定和回溯的特征，这可以解释为新生代反叛父辈的法则和教导、采用"祖父辈"理念的趋势。近来，有些写作者已经不再过多强调1590年前后刻意在风格上同手法主义相对立的思想，却更加强调那个时代的艺术与既有的次要趋势之间的关系。（参见赛里［F. Zeri］，《绘画与反宗教改革》［Pittura e Controriforma］，都灵，1957年。）实际上，弗里德伦德尔教授本人也暗示了这种方法的可能性，他靠的是强调艺术家在晚期手法主义中表现出的保守的学院倾向，例如桑蒂·迪·蒂托［Santi di Tito］有20—25年的时间似乎都预示着反手法主义风格的到来。

最为重要的是，弗里德伦德尔教授强调了以下事实，即意大利不同中心地区的诸位艺术家同时在1580年或1590年前后探索了新的风格方向。总的来说，这些艺术家并没有相互影响，他们的个人风格也大多不具备视觉上的相似性。正因为如此，许多学者都没有注意到1590年前后这个时期的内在一致性，他们把巴罗奇［Federigo Barocci］和切拉诺［Cerano（Giovanni Battista Crespi）］归为手法主义者，与通常被视作早期巴洛克或前巴洛克的卡拉齐兄弟［the Carracci］和卡拉瓦乔［Michelangelo da Caravaggio］形成对比。然而，弗里德伦德尔教授却在这个时期的新作品中识别出了反对手法主义的共同态度。通过在文中将关键的参照点集中到反手法主义的风格上，他睿智地指出了这种一致性。他推断说，由于手法主义可以被理解成一种主观的、"精神性的"风格，所以，正是在"先验"主题的再现作品中，16世纪晚期的艺术家最为

清晰地表现出了他们的反手法主义态度，并且揭示出了这种新艺术精神所具有的根本一致性。（值得注意的是，弗里德伦德尔教授的这篇文章最初的标题是《1590年前后的反手法主义风格及其与先验的关系》["The Anti-Mannerist Style around 1590 and its Relation to the Transcendental"]。）他对宗教题材的各种处理手法进行分析和比较，结果让巴罗奇到卡拉瓦乔这一大群艺术家似乎立刻处于手法主义之外。弗里德伦德尔教授极其敏锐并且精确地说明了他们的艺术与手法主义者的艺术之间的根本区别：在表现神性主题的作品中，"手法主义试图最大限度地远离一切世俗之物，追求纯粹的思辨"；在这种新风格中，"神迹和幻象都……被置于人类最切近可见的环境当中，或者甚至是他们自己的心中"。尽管他们在画面表达的方式上存在巨大的个体差异，尽管手法主义的方法还保留在其某些艺术作品当中，但是，1590年前后活跃着的这群画家似乎统一在一个总体趋势之下，即在戏剧性的再现作品中，更倾向于画面的直观性和直接性。

　　手法主义艺术、巴洛克艺术与当代宗教运动之间的关系，是20世纪20年代被广泛讨论的问题。（尤其参见魏斯巴赫，《作为反宗教改革艺术的巴洛克》[Der Barock als Kunst der Gegenreformation]，柏林，1921年；佩夫斯纳，《反宗教改革和手法主义》["Gegenreformation und Manierismus"]，《艺术学汇编》[Repertorium für Kunstwissenschaft]，XLVI，1925年；魏斯巴赫，《反宗教改革－手法主义－巴洛克》["Gegenreformation-Manierismus-Barock"]，同上书，XLIX，1928年。）弗里德伦德尔教授在其文章中注意到了反手法主义风格与方济各[Franciscans]这样的修会和圣查尔斯·博罗梅奥[St. Charles Borromeo]这样的改革家在当时所推动的新宗教精神之间存在着特殊的关联。近来，弗里德伦德尔教授在《卡拉瓦乔研究》（普林斯顿，1955年，第六章）中进一步阐明了这种关系。虽然弗里德伦德尔教授强调反手法主义时期的统一性和原创性，但是他也指出这是下一个世纪艺术的重要基础。不过，他展示了1590年前后的艺术和"精神"与紧随其后的艺术和"精神"之间的差异，并且中肯地指出，反手法主义时期必须被看作独一无二的[sui generis]，不能等同于17世纪的"巴洛克时代"。

xviii

最后要说的是本书中的两篇文章所使用的学术方法。弗里德伦德尔教授回避了冷峻的、美学式的、抽象的风格分析，以及在艺术的总趋势和其他文化现象之间寻找相似性的含糊方法。他的方法具有原创性（或许在他关于反手法主义风格的文章里表现得最为清楚），这基于他能在艺术作品的戏剧性内容和叙事性内容中，捕捉住不同风格的事件所产生的确切的负面影响。在第二篇文章中，他选择了诸如《圣保罗的皈依》［*Conversion of St. Paul*］这一类对16世纪而言具有深刻精神意义的主题。通过对这个世纪里不同时刻再现这些主题的方式进行分析，他得以追溯从盛期文艺复兴到前巴洛克时期之间艺术家意识的变迁。如今，这些文章仍然和40年前一样，不仅提供了重要的历史见解，而且，明晰、优雅地展示了一种范例式的艺术史方法。

唐纳德·波斯纳［Donald Posner］

纽约大学美术学院

1964年12月7日

序　言

　　这两篇文章曾经刊登在1925年第46期《艺术学汇编》和1928—1929年（1930年版）第8期《瓦尔堡图书馆学报》[*Vorträge der Bibliothek Warburg*]上。我的朋友及学生合作将它们译出，并在内容上稍做了些调整。他们是：雅内·科斯特洛 [Jane Costello]、克赖顿·吉尔伯特 [Creighton Gilbert]、罗伯特·戈德华特 [Robert Goldwater]、弗雷德里克·哈特 [Frederick Hartt]、多拉·简·詹森 [Dora Jane Janson]，以及马洪里·S.扬 [Mahonri S. Young]。另外还要感谢协助编辑工作的威廉·克雷利 [William Crelly]、玛格达·凯萨尔 [Magda Keesal] 和罗伯特·O.帕克斯 [Robert O. Parks]。

瓦尔特·弗里德伦德尔

反古典主义风格

在雅各布·达·蓬托尔莫的生平中，瓦萨里［Vasari］这样谈论他在切尔托萨修道院［Certosa］的壁画："对蓬托尔莫来说，在母题（创意［invenzioni］）上模仿丢勒，完全不应该受到指责。许多画家都这样做过，并且仍然这样做着。如此说来，他肯定没有做错。但极为遗憾的是，他把日耳曼风格的全部内容都用到了面部表情，甚至是姿势动态中。他最早的风格极尽优美和典雅，他凭着天生美感娴熟把握了这些，但日耳曼风格的渗入，使之彻底改变，甚至完全清除了。在他受到日耳曼风格影响的所有作品中，只有少许痕迹能让人辨认出之前曾经从属于其人物形象的高贵和优雅。"

作为艺术家，瓦萨里是绝对米开朗琪罗风格的手法主义者。但是作为写作者，他在很大程度上并无派别，总的来说，善意要远远多过批评。他反对蓬托尔莫模仿丢勒的苛刻言辞，毫无疑问，表达的不仅是他个人的观点，也是公众的普遍看法。完全撇开民族主义的话，国外则普遍认为，蓬托尔莫迈出了一大步，并且带来了许多影响。瓦萨里格外精准地看到了蓬托尔莫对于丢勒的模仿不只包括单个特征，对各种母题的模仿——正如蓬托尔莫的老师安德里亚·德尔·萨尔托［Andrea del Sarto］所做的那样，

还包括某些基本的东西——风格的变迁，而后者对于文艺复兴绘画的整个
结构都构成了威胁。但瓦萨里看得还不够深。丢勒的木版画和铜版画在当
时大量涌向佛罗伦萨，并且受到所有艺术家的高度赞赏——正如瓦萨里在
另一处记载的那样，不过，并非它们导致了蓬托尔莫的艺术态度发生如此
激进的变化；事实情况恰恰相反。蓬托尔莫（但不只是他）生发出了新的
感受方式，促使这位广受欢迎的年轻艺术家紧紧追随丢勒的版画，因为，
它们像某些非常贴近他自身感受的东西，而且，它们可以被他用来对抗
盛期文艺复兴的典范。

　　尽管盛期文艺复兴的自然发展只有20年的短暂历程，但是，这个格外
密集的时代并没有统一的特征。米开朗琪罗的艺术不可能被纳入莱奥纳尔
多［Leonardo］、拉斐尔、巴尔托洛梅奥修士［Fra Bartolommeo］和安德
里亚·德尔·萨尔托的"古典"艺术中，这个事实就破坏了一切统一。严
格来说，实际上只有相对少量的作品可以显示出盛期古典风格的规范和平
衡。在这里，我的目的不是要对古典风格和15世纪之前的趋势进行区分。
我只想指出，在15世纪的绘画中，纵深的空间建构与人物形象的图画平面
之间存在着分离，这一问题在很大程度上还没有解决。由核心理念在内部
进行组织并赋予生机的身体体量，在大多数情况下还没有像在莱奥纳尔
多的素描或拉斐尔成熟时期（相较于佩鲁吉诺［Perugino］）的圣母画中那
样，被置于循环的动势中。15世纪时，身体体量和空间在很大程度上并没
有完全联系在一起，很多时候，尤其在这个世纪的后半叶，往往还相互矛
盾：对人物形象而言，存在着精神化和表面的装饰化；对空间而言，则是
现实主义和纵深上的透视建构。盛期文艺复兴的成就，便在于解决这个二
元问题，使体块和空间服从于一个核心理念，这在拉斐尔成熟时期的作品
中体现得最为充分。

　　明确的法则和规范同时在理论和实践领域被创造出来——但是很久之
后学院派的古典主义圈子才首次对它们进行了明确的整理并形成条文，它
们在很大程度上遵循着古典时期［antiquity］，尤其是这个时期的雕塑。自

然界中的对象都符合比例、内部与外部的动势等诸如此类的东西。于是出现了一种"理想的艺术"，它实际上也是在相当规范的意义上对自然界提出批评。这种艺术态度所创作的对象，唯有遵照恰当的比例，才能被视为和真正的自然物一样美，甚至更美。基于这种理想化、规范化的客体化过程，古典风格的单个客体——尤其是人物形象，从形式上（组织安排方面）和身体表现上（姿势表情方面）去除了一切主观的（即纯视觉的）印象。它不再陷入单个艺术家更为主观的突发奇想，而被提升和理想化为某种客观的、规律的东西。

在佛罗伦萨（除拉斐尔之外），巴尔托洛梅奥修士用稍许教条的方式，安德里亚·德尔·萨尔托用更加协调、随和、色彩鲜艳的方式，展现了高贵、理想、规范的态度。在诸多基本要素上对这种态度进行尖锐反对，代表了反古典主义风格的态度[1]，通常称作手法主义。

可以肯定的是，这种新的艺术观点和用艺术的眼光所看待的客体之间的关系已经发生了改变。再也不可能像在理想主义的、标准化的艺术中那样，用一种广义上互为主体的*方式来观看客体。与之相反，强化客体，并将其提升为某种标准的、规律的东西，成为艺术不可动摇的基础。同样，光线、空气和距离等外在环境所导致的个别条件的变化，几乎得不到关注。归根结底，手法主义艺术家有权利或责任将任何可能的观察方式仅仅当作一种新的、自由的再现方法之变体的基础。反之，从理论上来说，它与其他一切观看客体的可能性方式都不相同，因为，它既非通过任何标

6

1　在把"反古典主义的"这一表述方式用作1520年前后的新风格的标签时，我没有忽略这个词的纯否定特征。但是，这个词与盛期文艺复兴的"古典主义"之间的对比，在我看来适合被用来描述新时期的开端。众所周知，通常的"手法主义"术语原本有贬低的含义，所以它绝不包含新运动的实质。但是，一种明显偏离贬损态度的趋势，伴随着"手法主义的"这个词出现了，就如"哥特式的"或"巴洛克的"这些术语中出现的情形一样——这是一种似乎要求我们对风格的积极价值做更多、更全面理解的趋势。

　　这篇文章源自1914年春在弗莱堡大学的就职演讲。

*　intersubjective，强调自我主体与对象主体的交互活动，而非主、客二分基础上主体对客体的征服与构造。——译注

准化的抽象手法生效，也不是借由视觉方式偶然决定，它只是对自身状况做出回应。这种艺术同样是理想主义的，但它赖以建立的基础不是关于标准的理念，而是"fantastica idea non appogiata all'imitazione"——富于想象的、不仰仗于对自然进行模仿的理念。所以，那种明显由自然赋予并因此常常被视为至上法则的标准，最终被抛弃了。这不再是以艺术上的新方式创作所见对象，"如人所见"，或者，"如人必见"（若以理想主义的方式进行强化，并在伦理上加以强调的话）。这也并非"如我所见"——如每个人将其作为外观形式进行观察的那样来再现客体的问题。相反，如果用否定的表达方式的话，那么，就会以"如人未见"的方式再现，但从纯粹自发的艺术动机来看，则是如人希望其被看见的样子。

因此，艺术家眼中的客体出现了截然不同的新类型。外观的形式以前是标准的，通常被人以互为主体的方式认知，所以，被视作理所当然的——"自然的"——东西。如今，外观的形式被放弃，人们更加热衷于新的、主观的、"非自然的"创作。因此，在手法主义艺术中，肢体比例可以仅仅出于特殊的节奏美感或多或少地随意拉长。文艺复兴时期，头长通常在全身的1/8到1/9之间变化，因为这是大自然给出的范式和均值，而如今，头长往往介于身体长度的1/10到1/12之间。这是一种非常彻底的变化，是对通常视作合理的客体形式或外观所做的变形。甚至连手指的交握、彼此缠绕的肢体扭曲所传达的特殊情感，都能让我们从独特的节奏感运用中看出对规范和自然的刻意拒绝。这种更加自由且明显更加随意的节奏表明，对称性——即身体的各个部分通过直接、清晰地控制重力的对抗与分布来形成整体的那种连接方式——被去除，或者说多多少少被打破了。[2]（后文会就蓬托尔莫在维斯多米尼大天使教堂［San Michele Visdomini］

2　人们或许会试图用"比例协调"［eurythmy］一词来形容，因为，在古代的艺术术语中，εύρνθμία在某种程度上与σνμμετρία对立，而在古代，比例协调归根结底只是为了达到标准的目的；因此，对置于高处的雕像进行比例的改变，主要只是为了创造出合乎标准的印象。参见色诺芬［Xenophon］《回忆录》［Memorabilia］（III, 10, 9）中关于盔甲的段落。

所作的《圣母、圣子和圣人》[*Madonna and child with Saints*] 做进一步的比较。) 盛期文艺复兴时各部分之间有规律的、对称的协调，已经变得难以为反古典主义风格所容忍。各部分之间的连接靠的是或多或少主观性节奏的重力分布，它们在某些情况下并不排除十分严格的装饰秩序；在极端的例子中，就连冲挤与不和谐都会冒险一试。所有这些（尤其像蓬托尔莫的早期作品给我们带来的震撼那样）都给我们留下这样一种印象——新的艺术形式正在有意识地回归一个明显更加原始的时期，因为，它在一定程度上放弃了光荣的文艺复兴成就。[3] 在追随更早一些东西的过程中，一种新的艺术感正在形成，它断然背离了之前文艺复兴时期的那种规范感。于是，一种全新的美出现了，它不再依赖于模具测出的真实形式，或是在此基础上理想化的形式，而依赖于建立在和谐或韵律要求基础上的一种内在的艺术改造。

这种新的艺术观念与空间问题之间的关系尤其有趣并且重要。规范的拥护者用古典的方式感知，把明确建构的空间以及其中同样确定的人物动势视作必然。规范的追随者追求的并不是大多数视觉判断熟悉的那种融入光线与空气的视觉空间；它们所追求的空间，表现或者应当表现出一种更加高级的现实，排除一切意外。但是，节奏自如的反古典主义画家笔下的人物却表现得恰恰相反，因为，他们本身既没有表现出确立的自然法则，也没有表现出任何明确的、用理性方式足以理解的空间。总之，对他们而言，三维空间的问题已经不复存在，或者说可以不再存在。身体体量或多或少取代了空间，也就是说，它们本身创造了空间。这就意味着，纯粹平面的艺术在此就和透视的、空间的艺术一样，几乎不会涉及。一种确切无疑的深度效果，往往是通过增加体量层次，同时回避透视来获得的。在画的表面与空间深度的再现之间的抗衡当中（该问题在整个艺术史中有着至关重要的意义），这是一种特别有意思的解决方法。一种极不稳定的局面

3 15世纪的趋势实际上延续到多远，它们如何在反古典的手法主义艺术中获得其他意义，仍然有待研究。

就此产生了：强调表面，强调以浮雕层次前后排开的各个平面，既不允许任何立体的、三维的身体体量完全出现，同时又防止三维的身体给人留下任何平面的印象。[4]（古典主义艺术中也有类似的情形，但目的稍有不同。）

不过，即使在强烈的深度效果必不可少或不可避免的情况下，空间也不是在文艺复兴的意义上作为身体的必需而建构的，相反，它通常只是成群人物的不协调陪衬，观者必须"通过跳跃式的"解读来达到深度。在这种情况下，空间并不像盛期古典艺术中那样适合于人物，而是一种不真实的空间，就像人物是"非正常的"（也即，不真实的）人物一样。与此相伴的，还有另一个不同于15世纪艺术的重要差异。15世纪时，风景服从于真实情形，也服从于深度效果（这在一定程度上是通过透视法实现的）；而另一方面，身体却常常仍然不够真实，并且相对平面。在盛期文艺复兴，我们看到这种冲突的解决，有利于人物与空间的共同和谐。而在反古典的手法主义中，人物形象依旧是立体的，并且拥有体量——即使他们从规范的意义上来说并不真实；但是，空间与人物的身体体量如果是完全分离的，就无法达到产生真实效果的程度。例如，埃尔·格列柯［El Greco］的人物画就是这样。尽管它们具有色彩化的趋势，但是空间中总有一些非理性的、以非逻辑的方式组织的东西。（我们可以《圣莫里斯》［St. Maurice］这一作品中的空间和前景、中景人物之间的比例为例。）

佛罗伦萨的手法主义往往频繁地强调对于身体体量的崇拜，并且强烈挤压空间（"氛围"），以至于建筑和风景都只起到舞台布景一样的微弱作用。趋于抽象的设计［disegno］艺术——费代里戈·祖卡罗［Federigo Zuccaro］的《理念》［Ideal］（该书对瓦萨里也产生了影响）这类理论著作中所赞美的那个时代末的内部和外部设计的艺术——战胜了文艺复兴的空间理念。

4 同样，在现代建筑装饰中（例如在教堂正立面中），平面在三维的意义上获得了更强的浮雕感。然而，深度的获得只能通过事物本身，通过建筑和装饰元素的相互关联与前后交织，而不是像17世纪时那样，通过动势和空间。在怪诞风格的装饰中，也是这样做的。

　　反古典主义艺术的整体倾向基本上是主观的，因为它是根据艺术家的节奏感，自由地由内而外（从主体向外部）建构并各自重建的。然而，古典艺术，从社会的角度来看，试图从规则中、从对所有人有效的法则中寻找解决方法，进而将客体凝结成永恒。[5]

　　从这种纯粹的主观论来看，手法主义的反古典潮流类似于晚期哥特式的态度；竖向法——亦即长比例，是这两种潮流趋势的共同特征，同文艺复兴时期标准化的形式平衡形成对照。带着彻底反古典论调的这项新运动，是多么坚定地力图在精神和形式上接近哥特式情感啊（连文艺复兴时期也没有完全将这种情感克服）。在雅各布·达·蓬托尔莫的作品中，我们看到了那个艺术时期真正的改革者，并强烈震惊于公众和批评家所说的倒退——恰如前文引述的瓦萨里那段文字所展示的那样。

　　无须赘言，每一个艺术阶段都在为后一个阶段进行准备，而每一个艺术阶段中又能再次发现前一个阶段的强劲元素。人们通常所说的早期文艺复兴，虽然在关于客体的问题上其实拥有更大的自由，但包含的许多东西仍然是中世纪的。[6]同样，尽管反古典主义风格（或者说，手法主义风格）同盛期文艺复兴相对立，但它们有许多基本的东西还是一样的，例如，选择立体的、解剖学的方式处理身体——这种做法在某些圈子里甚至被特别发展和夸大；他们都渴望紧凑的构图；等等。以这样一些方式，手法主义与它之前的文艺复兴联系到一起，尤其是当我们把它放到明确的巴洛克风格中所出现的松散组织的旁边时，就更加显得如此。但这些关系只是自然的，并不足以证明手法主义风格可以贴上晚期文艺复兴的标签，或者被视

11

5　从某种程度来说，"视觉"艺术在狭义上讲只是主观的，因为它源自主体，源自单个的人，但它希望创建客体，尽管事实上看起来完全相反。阿洛伊斯·李格尔在更加唯物的意义上使用了"主观的"这个词。客体呈现的方式是艺术家认为它作为艺术形式实际上冲击视网膜的方式。它也利用了观看者的主观身份，因为它需要从观看者那里获得活力、变形和回应，比如，在近大远小法之中。但是，"主观"这个词的运用也可以是在纯精神的意义上，在非客观地自由建构的意志的意义上，就像在手法主义中那样。

6　关于此点，参见August Schmarsow, *Gotik in der Renaissance* (Stuttgart, 1921)，书中考察丰富。

作文艺复兴的衰落，就像不久前人们一直做的那样，尽管它完全有悖于一切旧的传统。手法主义那一代人，甚至包括其之后的直接继承者，还有17世纪的古典主义者，都感受到了他们与盛期文艺复兴之间尖锐而痛苦的分裂。艺术史上将两种风格合并，只可能是因为对整个时期欠缺考虑，或是因为忽略了新的声音，比如，在对待空间和比例的态度上出现了剧烈的倒退。更确切地说，我们可能曾经把早期巴洛克的强烈趋势称作了晚期文艺复兴或者新文艺复兴。因为，在巴洛克风格中（它同之前的手法主义时期形成强烈对比），我们可以看到有意识、有目的地重新采用文艺复兴观念（当然，也不可能完全抛弃手法主义的成就）。

如果人们以实用主义的方式收集之前的先兆的话，那么，每一次变革都能转换成一次进化。所以，在15世纪艺术的主流中指出某些手法主义的信号并非难事。我们不应当忘记，盛期文艺复兴的胜利既非全部，也非终点，"潜在的哥特式"或者"潜在的手法主义"（这取决于人们向前看或向后看）甚至在"古典"思想的成熟期就已经出现了。不过，我们必须明确几点：首先，这样一种反古典的变革确实发生了，时间基本上就在拉斐尔去世后不久；其次，表达方式上出现了强调精神性的全新转折（就我所知，这至今尚未受到关注，也未获得特别强调）；最后，这次运动覆盖面广，它在多处爆发，并在相当长的时间里支配着曾经取得绝对性胜利的古典精神。然而，我们首先必须澄清这个时代最伟大的天才——他在古典时期就已经是反古典的了——与这股新趋势之间的关系。

正如米开朗琪罗曾经被贴上"巴洛克之父"的标签一样，他也曾被当作手法主义运动的领袖，并且因为古典主义归咎于反古典主义风格的一切所谓罪过而遭受非难。这种非难有一定的道理，但是只在有限的范围内。米开朗琪罗显然不是这种新风格的唯一创造者，但从某种意义上来说，他所在时代及稍后时期的这股趋势中的所有艺术家都只依赖于他，尤其依赖他声威显赫且强劲有力的巨人身份。一个人，就算他和米开朗琪罗一样伟

大且"令人敬畏",也不可能靠他自己或从他个人开始创造出整个艺术潮流。即使最伟大的人,也受其所处时代的诸多线索和自身风格的发展制约,在复杂的相互作用下创造和被创造。所以说,浪漫主义运动伴随着伦勃朗[Rembrandt]和他的明暗对照法[chiaroscuro]以及歌德[Goethe]和他的《威廉·迈斯特》[Wilhelm Meister]出现,但它最终是凭借自身而被铭记。《末日审判》[Last Judgment](势不可挡的手法主义范式往往被视为这次运动的前沿,并被指责为整个潮流带来了所谓的错误)画于[16世纪]30年代末,当时,和蓬托尔莫、罗索、帕米贾尼诺的风格一样重要且具有典型新风格特征的作品已经诞生多时,所以,那时候的艺术家几乎很难逃脱这股新的表现风格的热潮。

就连手法主义特有的人物拉长和比例变形,在米开朗琪罗的作品中也出现得非常晚。他早期创作于佛罗伦萨的《酒神巴克斯》[Bacchus]、《大卫》[David]和《多尼圣母》[Doni Madonna]等人物形象[7]都是以正常形式建构的,同哥特样式中拉长的人物形象相比,它们实际上显得相当短粗。这同样体现在尤利乌斯[Julius]墓室和西斯廷礼拜堂内的人物形象上,虽然它们肢干壮硕——作为例子,我们可以看看男性裸像[Ignudi]。转变实际上最早出现在米开朗琪罗再度在佛罗伦萨——手法主义的诞生地——受雇于美第奇家族之时。但这不是一次激进的倒退,因为米开朗琪罗主动进行改变的实际上只有两个人物——《美第奇圣母》[Medici Madonna]和《胜利者》[Victor]。它们是米开朗琪罗艺术中典型的手法主义倾向的表现形式,就像当时强烈的"现代"风格一样发挥了必然作用,并产生了相应的影响。《胜利者》尤为真正杰出的手法主义人物形象,他转身向上伸展,有着运动员式的修长双腿,利西波斯式[Lysippian]的小

7 米开朗琪罗的早期作品,尤其是《洗浴的战士》[Bathing Soldiers]的草图,无疑对那个时代的所有艺术家都有重要意义,在身体的构造与运动这些方面的形式问题上更是如此。同样,《多尼圣母》和这一风格的开端关系不大,尽管它在动势的人为性和色调多变的、特别的冷色呈现方面,与后来的佛罗伦萨手法主义的某些趋势极其相似。

巧头颅，还有规则的、大尺度的、稍许空洞的面部特征。另一方面，《胜利者》和《美第奇圣母》都只是这个时期的重要作品旁边的副产品——美第奇礼拜堂里的《昼》就没有在比例上夸张地拉长，尽管它带有这项新运动的某些标记。值得进一步注意的是，米开朗琪罗没有将《胜利者》和《美第奇圣母》的长比例一以贯之，几乎在同一时期（1530年前后），"大卫-阿波罗"*的人物形象被创造出来，有着完全不同的比例，甚至格外短粗。这类似于尺幅更宽、规模更大的《末日审判》中的基督。该作品中的其他人物形象同样大都不是拉长的比例，虽然它在许多方面都表现出非常典型的手法主义。只有在先祖亚当和其他基督左右的那群人中，我们才能看到拉长的身体。这在米开朗琪罗作于保罗礼拜堂的最后那些壁画中也不是特别常见。只有在那件肢体纤细得让人印象深刻的未完成作品《隆达尼尼圣殇》[Rondanini Pietà] 中，竖向感才再次以格外显著的哥特式突然出现。因此，这种手法主义式的比例变化在米开朗琪罗这里出现的最早时间大约在1525—1530年，并且在他老年时期的风格中没有重大发展。人们可能总是倾向于将《胜利者》之类的人物形象看成对手法主义的无意识让步，尤其是在考虑比例的时候。

但是，米开朗琪罗和这股反古典的潮流之间有着更加深刻的关联，证据就是20年代末到30年代初的关键时期里，他在建筑中表现出显而易见的反古典主义特征。此处不做更进一步的分析，只想指出这样一个事实——在尤利乌斯墓室的建筑与西斯廷礼拜堂里，反古典主义趋势并没有出现，或者至少没有如此强烈地出现（可以肯定的是，西斯廷礼拜堂中的某些穿插，确实是在朝这个方向发展）。但是另一方面，撇开美第奇礼拜堂这个建筑，我们可以把圣洛伦佐教堂图书馆前厅狭窄空间中比例交错的大楼梯看作手法主义建筑的巅峰，把它和同一时期的《胜利者》直接联系起来。

* 这是一件未完成的作品。米开朗琪罗可能有意无意地在圣经和异教神中的爱国者这种形象之间留下了选择的余地。——译注

于是，米开朗琪罗艺术意志中的强烈冲动就像它在这个时期里发展的一样，与时代的时髦潮流紧密联系在一起，大力克服文艺复兴的特征。

这同样体现在空间的构图和组织上，只不过在天才米开朗琪罗展现的方式中，那种反古典主义的运动开始得更早且有效得多。成熟的米开朗琪罗，作为雕塑家的目标，首先在于防止他的人物处于宽敞的空间中，随意被移动。他更想让它们成为"石块的囚徒"，甚至想将它们绑缚在建筑的牢笼里，就像圣洛伦佐教堂图书馆里凹入镶板的著名双柱那样。最强的心理冲动遭遇难以克服的压力和阻抗——它们是意欲扩张的被否定空间。因此，这种冲突不可能出现解决的办法，也正是因为这样的原因，冲突表现得更加紧张并且明显。心灵与肌肉运动力之间的冲突，只能在石块以外解决，或者，将石块的外壳置于假想的空间中解决。在这里，被束缚的生命不断涌动能量，直至被耗尽。这种完全非古代的悲剧式命运，只在基督徒的体验中出现。米开朗琪罗同样把这带入了绘画领域。西斯廷天顶画中庞大的先知、女先知形象处在极度狭窄（几近于无）的空间里，而它们旨在释放的强有力扩张却只存在于先验的、神性的空间中。而且，在群像构图中，个体的内在表达并不如外在情感的再现重要，所以，米开朗琪罗可以在大场景内引入这样一种艺术手法——即通过几乎彻底地放弃空间，让能量相互压缩。这尤其体现在西斯廷天顶画的拱顶部分，这里同中心场景相比，往往不太会引起注意。需要组织的小块画面和显著的三角拱形式难以处理，无论如何都需要一定的约束。这本来可以用空间和深度的幻觉效果来解决，或者通过古典的空间、造型构图来平衡。但是，对于米开朗琪罗来说，这种狭小正是他想要的。他甚至通过进一步压缩空间来强调狭小，也正是借此方法，他获得了出人意料的纪念性。大卫与败倒在他手下的强壮巨人作战的场地，逐渐消失在背景里升起的帐篷上。朱迪斯［Judith］和女仆在方寸之地上颤抖，就像身处深渊之上；伴随着波斯宰相哈曼被高高悬挂在画面中间，王后以斯帖［Esther］的三段故事挤在小得惊人的空间中上演。这种窄化空间和压缩身体的方法，恰恰有悖于古典感的宽度

和惬意安排，这在《铜蛇》[Brazen Serpent] 这一类活动规模宏大的作品中得到了更加强劲有力的体现。或许正是由于这些原因，异常大胆的构图使该画被称作第一幅手法主义方式的绘画，尽管它并不具备后来的发展中所出现的那种特殊的僵硬——比如，后来的布隆齐诺[Bronzino] 在处理这一主题时模仿了米开朗琪罗，但同时又有些典型的不同。事实上，画面结构仅仅是靠那些相互挤压、相互推动的人物形象获得——忠诚的那群人在左边，而不忠诚的、数量更多的那群人在右边，他们被蛇紧紧缠绕。只在中间，背景的远处，一条裂缝打开，直立的铜蛇形象在一片光亮中显现出来。毫无疑问，通过这种方法，提供了一种深度视角，但这种孤立的突破并不妨碍无限感，也不妨碍空间的窄化。逼仄的空间中，强有力的身体在大幅动作中堆挤到一起，逼迫出紧张、窒息，它们被多层次的光线撕裂，以至于让人担心这些交缠的肢体堆得过满，会从框架的左右两侧冲了出去。《末日审判》中也是如此。米开朗琪罗晚期的这件作品，仅仅通过维度，通过姿势的强度，就胜过了其余一切作品，令人产生出既恐惧又赞叹的混合情感。这里同样呈现出一种深度的效果，它产生自前方光秃的石栏，这是眼睛的出发点，因为这是整幅画的一个固定点；上方是冥河摆渡者卡戎[Charon] 的渡船；中间围绕着朱庇特-基督[Jupiter-Christ] 构成的圆形旋涡。于是，空间出现了，但这个空间不是视觉的空间，比如，在鲁本斯[Peter Paul Rubens] 的《天使的坠落》[Fall of the Angels] 中，任由若隐若现的裸体人物沐浴在光线和空气里，这也不是组织有序的触觉空间，其中，建构良好的个体与适当平衡的群体灵活地共存。相反，这是一个没有现实、没有存在的空间。空间的上部完全被人体填满，它们成堆地聚在一起，往下逐渐散开，从一定距离看过去，就像一缕缕云飘浮着。这里也出现了视觉的和空间的元素——形式上的推进退出，光线的对比对组群的划分；但是，统一视点的缺乏却阻碍了一切幻觉效果，同样也阻碍了相对尺度，由于不可能从一个视角出发，所以出现了违背近大远小原理的高处人物和本该大得多的低处人物。17世纪时，弗朗切斯科·阿尔巴尼

［Francesco Albani］已经对此做法提出了反对。即使主要是"触觉的"（也即，可触摸的）元素也不可否认，这些可以在对称安排并且统一的上部主要群体中找到，尤其可见于一丝不苟完成的造型和身体中，它们空前的纯熟很早就引发了人们对于米开朗琪罗解剖学知识的无限赞美。但这些同样被取消了，首先是以完全非触觉的方式将各部分的人物推到一块儿，将身体堆积起来，其次是靠"肌肉的膨胀推挤"对单个人物的造型进行夸张的处理（这无疑是安尼巴莱·卡拉齐在拿西斯廷礼拜堂天顶画中的人物做对比时，认为《末日审判》中的裸体太过解剖学所要表达的含义）。相似的反对还针对青年和老年、男人和女人的身体形式的同一化提了出来，认为这导致了某种程式化。不真实的非结构性空间，身体体量的堆积，尤其是具有全然压倒性优势的身体（特别是裸体），还有以牺牲正常和比例为代价对解剖学所做的有力强调，所有这些都使《末日审判》成为具有反古典的手法主义艺术态度的重要作品，在精神深度和形式建构上胜过其他一切作品。

18

　　保罗礼拜堂里作于40年代的壁画，像米开朗琪罗晚期版本的《圣殇》一样，以一种英雄式的独立姿态存在。画面空间明显比《末日审判》中的更不真实。毫无疑问，这里有对深度的暗示——在《圣保罗的皈依》［Conversion of St. Paul］中，保罗十字交叉的双臂，猛冲向后方的马匹，等等。而且，连近大远小都没有忽视，正如在向前下方倾斜的基督这一人物形象上体现的那样。但是，结构的彰显只能通过身体体量。相比之下，背景中隐约的山顶几近于无；完全不像文艺复兴那样，通过透视法或者根据人物的大小与关系来建立看待远处的视角。（例如，在《圣彼得上十字架》［Crucifixion of St. Peter］中，被画面边缘截断的那群妇女的形象就太小了。）人物形象甚至更加抽象，比《末日审判》（它在总体安排上比较相似）中联系得更为紧密。之所以如此，不仅因为共同运动或对立运动中建立的装饰性连接（尽管这些同样非常引人注目），更因为生命力贯穿着身体体量，将他们彼此联系起来，或将他们会聚成组，或将他们分开隔离。

因此，在这幅典型"老年风格"的作品中，米开朗琪罗达到了难以理解的精神高度。加上这些壁画作于私人礼拜堂内，很难为世俗大众所见，所以，它们没有产生重要的影响。[8]

但是，当意大利中部的手法主义在一定程度上变得装饰化和空洞时，米开朗琪罗却用典型的手法主义方式表达了强有力的理念。除他以外，意大利只有一人仍然秉承着这个理念，此人就是丁托列托 [Tintoretto]，他身上类似于米开朗琪罗的那种精神，不可否认是受到了后者的触动。

值得注意的是，米开朗琪罗的直接继承者们——尤其是塞巴斯蒂亚诺·德尔·皮翁博 [Sebastiano del Piombo] 和达尼埃莱·达·沃尔泰拉 [Daniele da Volterra]（我们可以排除韦努斯蒂 [Venusti]），并没有大力发扬大师的那些反古典趋势。他们的作品的确展现出某些手法主义的特征，不管怎样，这是1520年后的艺术家们大都很难逃脱的东西。我们甚至能在拉斐尔画派中发现手法主义的痕迹，从后来的房间系列开始，就没再以任何有效的方式采用《埃里奥多罗》[Heliodorus] 那幅壁画的巴洛克风格，但是，通过手法主义，却变得更加非透视感、非空间感了。朱利奥·罗马诺 [Giulio Romano] 就是一个例子，他对于17世纪的古典主义有着非比寻常的重要性。更引人注目的是多变的巴尔达萨雷·佩鲁齐 [Baldassare Peruzzi]，他从15世纪式的作品（圣奥洛弗里奥教堂 [St. Onofrio]），到盛期古典风格的作品（和平圣母大教堂 [Santa Maria della Pace] 的《引见圣母》[Presentation in the Temple]），再到晚期1530年左右最终转向手法主义（锡耶纳的《奥古斯都与女先知》[Augustus and the Sibyl]）。进一步的古典化与手法主义的方式之间的界限通常是模糊的。但是无论如何，塞巴斯蒂亚诺和达尼埃莱都没有对早期阶段的手法主义产生过任何影响。

这在达尼埃莱处理主题的方式中非常清楚地显示出来。他在蒙托里奥的

8　塔蒂奥·祖卡罗 [Taddeo Zuccaro] 从多利亚美术馆 [Doria Gallery] 收藏的那幅《圣保罗的皈依》中借用了一个人物。他一定见过保罗礼拜堂的这些壁画，因为该礼拜堂的天顶画就是由祖卡罗兄弟完成的。

圣彼得教堂［San Pietro Montorio］中的那幅著名作品《基督下十字架》，用的是和罗索重要的早期作品《基督下十字架》中全然不同的触觉方式。

这种新的反古典风格后来被自贬地称作"手法主义"，它不只是米开朗琪罗伟大艺术的小变体（就像以往人们经常爱说的那样）；它也不只是一种误解的夸张，或者说把这位大师的原型虚弱空洞地平淡化成熟练技工或工艺的一种手法。相反，它是一种风格，从属于一种本源上纯精神的运动，自一开始就特别反对一切太过平衡的、优美的古典艺术所显露出的一定程度的浅薄，所以，它将米开朗琪罗奉为最伟大的领袖。不过，在重要领域内，这种风格仍然是不受他影响的（仅仅是在晚期的一小段潮流中，这种风格才用明确的、有意识的方式去追随他）。

20

蓬托尔莫1516年的《圣母往见》［*Visitation*］（图1）仍然完全停留在他的老师安德里亚·德尔·萨尔托的范式上。柔和的色彩，相较之下蓬托尔莫或许运用得稍微强烈一点；具有强烈体量感的人物姿态；理想的舞台空间，在纵深上没有退得太远，由视觉效果极强的半圆形壁龛围合，并且（用巴尔托洛梅奥修士的方式）柔和地投下阴影——这是安德里亚·德尔·萨尔托风格的延续，具有精美的特质。蓬托尔莫的这幅画极为出色地再现了佛罗伦萨的古典主义。我们可以读读瓦萨里的描述，看看公众对这幅色彩如此协调的优美画作留下的深刻印象。这幅画的确是建筑构造与构图平衡的佳作。因此，我们愈发能够理解瓦萨里的震惊，蓬托尔莫这样一个卓越不凡的人会放弃他的研习成就——深受人们喜爱的清晰和优美，率意地投身到一种完全相反的趋势中去。"我们只能遗憾，这人太过愚笨，以至于抛弃了自己先前的优秀手法——尽管这些手法格外成功地满足了许多人，并且比其他所有艺术家都成功得多；我们只能遗憾，他以惊人的努力所试图追求的东西，恰恰是其他人尽力回避或设法遗忘的。蓬托尔莫难道不知道，日耳曼人和弗莱芒人接近我们，正是为了学习意大利的手法吗？他却将之放弃，就像它们毫无价值似的。"

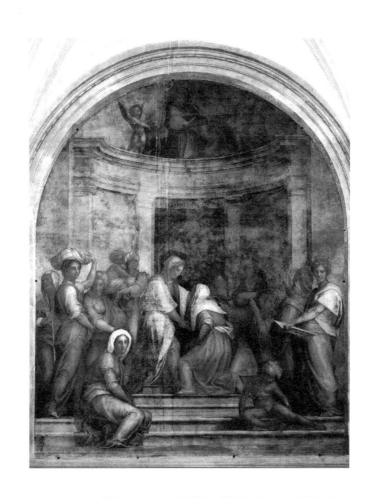

图1　雅各布·蓬托尔莫,《圣母往见》,佛罗伦萨,圣母领报修道院

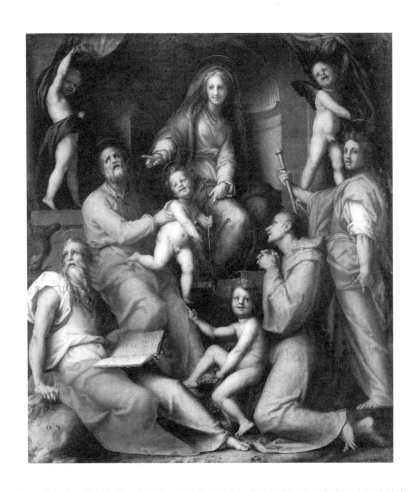

图2　雅各布·蓬托尔莫,《圣母、圣子和圣人》,佛罗伦萨,维斯多米尼大天使教堂

　　维斯多米尼大天使教堂中的《圣母、圣子和圣人》（1518年）（图2）表现出一种变化。[9]壁龛这种建筑结构虽然依旧出现，但不再是为了拓宽空间而用漂亮曲线建构起来的同样空洞的背景陪衬。相反，它几乎完全隐藏在身体体量的后面，实际上，仅仅是作为圣母背后重度投影的围合物。正三角形仍然是旧的标准化图式[10]，但平衡（也就是重力安排）遭到了破坏。圣母的头构成三角形的顶点，而她一向位于画面中心的身体轴线却稍稍偏向右侧，破坏了这个等边三角形。

　　因此，整幅画势必摆向右边，由光、影进一步强化产生进深，并且，只有通过三条平行对角线的反作用抵消，才能使核心构图不至于完全失控。[11]同样，人物也被更加莽撞地推向彼此；于是，同先前更为开阔的构图相比，空间压缩了许多。这些都是明显非学院式的位移，但是，文艺复兴的元素还是非常强烈地显现出来。人物仍旧被处理成立体的，并且从内在核心向外生长，延续着莱奥纳尔多创造并被安德里亚·德尔·萨尔托部分沿用的风格。而且，在面部表情尤其是圣母的面部表情中，似乎仍然存在着对莱奥纳尔多式微笑的仿效。蓬托尔莫极少使用的明暗对照法也可能发源于此，但它比莱奥纳尔多的更显粗略，不过，比起安德里亚·德尔·萨尔托的光、影，他还是略胜一筹，例如，在《圣凯瑟琳的婚礼》[*Marriage of St. Catherine*]中，他就更加注重晕涂法[*sfumato*]。从轮廓线分明的姿势里，从围成圆圈且有进深的动势里，我们可以不偏不倚地推断出一种趋势，要么倾向于巴洛克，要么倾向于手法主义。我们可以把这个构图看成是一个年轻画家的玩笑，他已经充分掌握了安德里亚·德尔·萨尔托的色彩美、阿尔贝蒂内利[Albertinelli]和巴尔托洛梅奥修士合理的平衡，所以，这一次他想尝试某些完全不同且更为自由的东西。罗盘指针的强烈摆

21

22

9　以前的德奇［Doetsch］收藏里的一件复制品曾经一度被认为是原作，但事实与之相反，参见Carlo Gamba, *I disegni di J.Carrucci detto il Pontormo* (Florence, 1912)，以及Piccola Collezione d'Arte, No. 15。

10　从某种程度上来说，这像安德里亚·德尔·萨尔托1512年左右的《圣凯瑟琳的婚礼》，这种画面安排非常容易使人联想起该画。

11　在朱利奥·罗马诺稍后作于阿尼玛圣母堂［Santa Maria dell'Anima］的画中也能看到同样的情形出现。

动已然明显，但它将停在何处尚不十分清楚。这一切也被记录在绘有果园神维尔图鲁斯［Vertumnus］和果树神波莫娜［Pomona］等人物形象的波吉奥·阿·卡亚诺［Poggio a Caiano］别墅里迷人的半月窗装饰上（约1520—1521年，图3），这个创作带着半玩笑式的优雅，让人很难想象它是出自那位创作了极其严肃的维斯多米尼大天使教堂画作的画家之手。那些轻快的人物形象是多么随意且明显闲散地分布在圆形窗洞的两边，由矮墙划出界线，不过，靠近一些观察，我们会发现非常紧密的装饰性结构。右边三个女人的形象优雅得近似于洛可可风格的作品。这幅有着迷人优雅和愉快色调的壁画，仍然看起来和那种一心向前发展、绝不往后看的新风格相距甚远，尤其是在蓬托尔莫那里。只有将人物的对立平衡［contraposto］和强烈运动都包含于其中的极狭窄空间层次暗示了新的视角。

　　几乎同样的构图在换成反古典主义风格时会有什么样的效果，从乌菲齐美术馆收藏的那幅粗略的素描中就可以看出来（图4）。[12] 这幅图中的季节变成了冬天；虽然它和那幅已经完成的壁画一样有着圆形的窗洞，但在它的周边，柔软斜靠的身体不再覆盖葱葱的树叶，而是缠绕着光秃、硬挺、多结的树枝。这里每边各有三人（过于戏谑的裸体小天使已经被去除），但他们不再拥有可以任意伸展的舒适空间。他们缠绕在光秃的枝干上，紧握枝干，装饰性地彼此交缠——他们的身体填满半月窗的角落，通过自身造型来构筑这个通常被忽视的空间，由此产生一系列反古典主义的、手法主义的装饰效果，完全不同于已经完成的壁画构图。从心理上来看，二者之间存在着强烈的对比，因为这里都是未经开化的人——四个裸

23

12　No. 454, Bernard Berenson, *Drawings of the Florentine Painters* (London, 1903; Chicago, 1938), I, p. 311指出，这幅素描风格如此不同，比壁画晚大约10年至20年，也就是说，16世纪30年代初，尚未完成波吉奥·阿·卡亚诺镇上作品的蓬托尔莫，又接受了另一项委托。但是，Mortimer Clapp, *Les Dessins de Pontormo* (Paris, 1914)认为，这幅素描是壁画同一时期的一个变体项目。因此，这位艺术家风格的可变性是惊人的。这些人物素描肯定作于1530年之后，当时的蓬托尔莫暂时还处在米开朗琪罗的强烈影响下。另一方面，乌菲齐美术馆的素描与壁画差别太大，甚至在内容上也只是一个变体。由此可知，这是为另一个半月窗所做的设计（像乌菲齐美术馆第455号作品），它出现在1530年之前，但晚于这幅壁画。

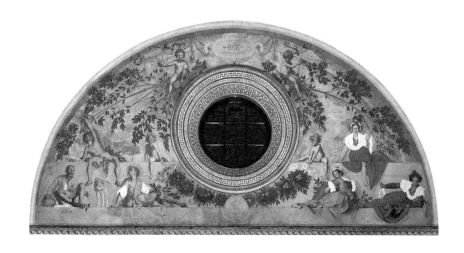

图3　雅各布·蓬托尔莫，《维尔图鲁斯和波莫娜》，佛罗伦萨，波吉奥·阿·卡亚诺别墅

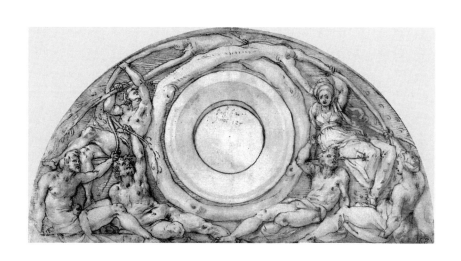

图4　雅各布·蓬托尔莫，《波吉奥·阿·卡亚诺别墅的半月窗装饰草图》，
佛罗伦萨，乌菲齐美术馆

体男人和仅有的两个女人，他们伸展而扭曲的躯干，在狭小的空间中相互交叠。严格的纪念性取代了16世纪壁画的优雅。所以，这幅草图很有可能不是一份预备性的研习小稿，而是在波吉奥·阿·卡亚诺镇的壁画之后所画的作品。[13]

在为美第奇别墅作出这幅格外优雅的装饰性作品之后不久，便出现了对这种新风格的突破，正如我们在令人吃惊甚至震撼的切尔托萨修道院壁画（1522—1525年）中看到的那样。据瓦萨里说，这是蓬托尔莫为躲避瘟疫而逃到瓦尔德玛［Valdema］偏远的切尔托萨修道院时创作的作品，它们包含了取材自耶稣受难的五个场景，全都画在耳堂墙上。似乎被该主题的悲剧性推向了另一种更加内在的风格一样，蓬托尔莫摆脱了文艺复兴氛围中的一切优雅和华丽。安德里亚·德尔·萨尔托及其圈子曾经建立起的一切——对造型和身体、材料和色彩、真实化的空间和太过肉欲的色调这一切外在物的强调，现在都不复存在了。取而代之的是一种形式和心理的简化，一种韵律，一种弱化下去但依旧漂亮的着色（同安德里亚·德尔·萨尔托选择的着色相比，少了一些色调种类和细微变化），它尤其是一种源自灵魂深处的表达方式，在时代风格上迄今仍属未知。

在《彼拉多前的耶稣》［Christ Before Pilate］（图5）中，双手缚于背后的耶稣这个人物形象转向了一侧，于是，他的侧影形成一条以哥特方式扭转的纤细曲线。他身着浅紫色长袍，一个敏感、脆弱而坦诚的人，站在高居画面一侧的彼拉多面前，在那些攻击者中间，被手持武器的人团团围住。所有这些人都是图式性的、非立体的，置身于非真实的空间中。身披

24

13　选择对立平衡很有可能源自米开朗琪罗的形式语言，至少在总体方式上是这样，亦即，源自米开朗琪罗仍然或多或少接近于自然的那个时期的艺术（例如，《卡希纳之役》［Battle of Cascina］）。蓬托尔莫的那些素描同样参考了这些内容。了解蓬托尔莫在其活跃时期是否已经知道西斯廷礼拜堂，将是更为有趣的事情。坐在墙上的裸体青年抓着垂下的树枝，他向后绷紧的姿势让人想起了乔纳斯［Jonas］（参见潘诺夫斯基的考察）。但其缺少的恰恰是最典型的因素——强烈的近大远小透视。假设蓬托尔莫完全考虑到了先知这个非同寻常的人物形象，那么就意味着，粗野的巨型肢干已经转变成了某种简单并且近乎优雅的东西。所以，蓬托尔莫的那些素描取材自西斯廷礼拜堂也是有可能的。米开朗琪罗这段时间就居住在佛罗伦萨，似乎稍后就和蓬托尔莫有了密切的联系。

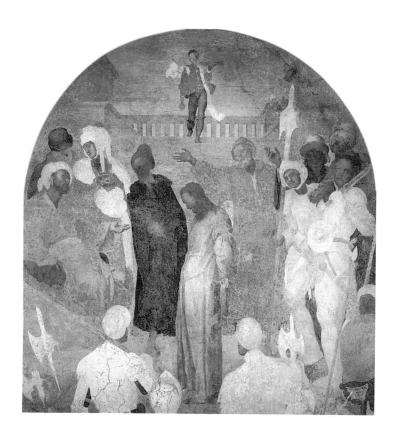

图5　雅各布·蓬托尔莫,《彼拉多前的耶稣》,佛罗伦萨,加卢佐的切尔托萨修道院

白色盔甲的两个戟兵幽灵般地出现在画中，标示出画面空间的前方边界。画面后方则被一个屋顶平台截断，一个完全以另一种视角创作出的仆人正拿着金罐和碗走下台阶。

同样，在形式上获得简化并在北方的意义上趋于内向的《圣殇》（图6）不幸遭到了严重破坏，《背负十字架》[Carrying of the Cross]和《蒙难地客西马尼》[Gethsemane]也是一样。背景中强烈竖向感的柱子和梯子强调出哀悼者们僵硬的直立形象，他们被放在斜置的身体之前，所以迎面就能看到。这里，文艺复兴意义上的平衡构图问题，或是自由空间中核心人物的动势问题，都不再出现。这些有着原始粗糙感、简洁感、近乎无形的人物形象，都立于真实世界之外。这种精神性在《基督复活》[Resurrection]（图7）中表现得最为纯粹。画里的基督向上浮起，他伸展的身体被包裹在泛白的葬袍里。沉睡的士兵蜷伏在两侧地上，他们竖起的长矛却标示出垂直感。在这里，尤其是通过基督的身体，我们同样能看到一种精神化，其缥缈、神迷的形式——同健康的文艺复兴理念完全相反——将在16世纪末逐渐发展，直到埃尔·格列柯出现。但这种精神性，恰恰是文艺复兴艺术在空间组织和确切的人物安排上取得的一切形式成就执意要抛弃的东西。所以，它反而产生出原始感，同文艺复兴具有充分意识的大师风格相比，这是一种刻意的回溯。

25

毫无疑问，在佛罗伦萨，这些画作与通常的画作有着如此不同的表现，它们就像所有的新鲜事物一样，不可避免地激发了巨大的、自然也会痛苦的关注。瓦萨里在我们开篇所引的那段关于蓬托尔莫生平的章节中，清晰地表达了这一点；同时他也指出，它所承载的东西必定在这种让人震惊的新艺术中冲击了意大利人，这种艺术是非感官的，它与高度的精神表达密切相连——简而言之，哥特式。而文艺复兴曾经最激烈反对的就是哥特式，因为它自认为是古典时代的继承者，哥特式则代表着艺术的衰落——品位低下，而且野蛮。不过，这种北方元素一而再，再而三地不

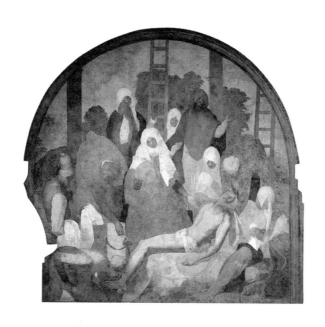

图6　雅各布·蓬托尔莫，《圣殇》，佛罗伦萨，加卢佐的切尔托萨修道院

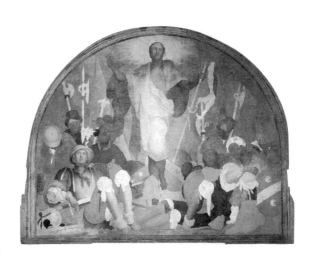

图7　雅各布·蓬托尔莫，《基督复活》，佛罗伦萨，加卢佐的切尔托萨修道院

断出现，阿尔布雷希特·丢勒，无论他自身在文艺复兴作品中受过多少滋养，文艺复兴初期他都被视为最杰出的北方精神典范而令人惊叹并对之加以采用。如今非常典型的是蓬托尔莫作为倡导新的反古典主义风格（被佛罗伦萨盛期文艺复兴的形式主义深恶痛绝）的先驱之一，必然会在逃往瓦尔德玛的过程中接纳这位德国大师的精神立场，甚至提高其精神意义。蓬托尔莫要认识到这位德国大师的存在，无须前文提过的那些大量舶来的丢勒的印制品。他已经见过安德里亚·德尔·萨尔托如何将丢勒的铜版画和木版画运用在自己的构图中，就像其运用施恩告尔［Schongauer］的一样。但是安德里亚·德尔·萨尔托基本上限制自己采用孤立的元素[14]，他几乎没有吸收过丢勒的任何空间关系。他的关联停留在外部；既没有出现越来越强的精神性，也没有出现深刻探讨文艺复兴诠释方式的变迁。公众或者瓦萨里也许已经谅解了艺术家的这种借用，或许偶尔甚至还持欢迎的态度。但是，蓬托尔莫不只是从丢勒那里借用外在的东西，他走得更深、更远——对他来说，丢勒是他自己革命性的反古典主义观点的表现和象征。因此，他深入解读丢勒，大量吸取丢勒本身打算克服的隐秘的哥特式元素，用自己的方式采用并重组了这一核心。值得注意的是，从时间上来看，蓬托尔莫仍然是一位文艺复兴艺术家，但他在模仿这位晚期哥特式德国艺术家的过程中，却变得比他模仿的原型更加仿古、更加哥特式。

在《基督复活》中，画面左侧坐着酣睡的那个人物形象取自丢勒的小幅木刻作品《受难》［Passion］，而救世主的形象则明显可以追溯至《大受难》［Great Passion］中的复活者形象。蓬托尔莫取法于丢勒的不仅有人物的外在姿势和动作，还有他们在整个画面中的动态作用。只不过，他从丢勒这个乡巴佬这里发展出一种表情异常优雅的骑士。但最为重要的是，基督形象发生了惊人的改变。丢勒以彻底的解剖学方式画出的粗壮的女人

14　例如，丢勒在斯卡尔佐［Scalzo］的《被斩首的施洗者约翰》［Beheading of John］中最右端的男人（参见 Bartsch 10 等处）。

形象，在蓬托尔莫这里变成了倾斜的、超乎自然地拉长的人物形象。[15]无论在安德里亚·德尔·萨尔托还是丢勒眼中，一切物质性的东西都消失了——只剩下精致、亮丽、近乎无形的外观，它们完全变成了幽灵，以无限的存在一掠而上。在蓬托尔莫这里，过度精练的线条紧紧伴随着稍许神经质的敏感表情，这在宁静的萨尔托那里是看不到的，但是它与明显更加非物质化的空间一致，几乎回到了丢勒之前的14世纪手法上。同样有趣的是，注意蓬托尔莫如何在《彼拉多前的耶稣》中引入那些戟兵，他们背对着观者，在前景中切断画面。蓬托尔莫的灵感可能来自丢勒《浴室》[Bathhouse]中那些坐着的半身人像，他们也是被醒目的栏杆切断。但是，蓬托尔莫在身体造型和空间暗示上却与丢勒全然不同。在蓬托尔莫这里，戟兵完全是以正背面的视角入画，是纯平面式的，在画面中几乎没有任何空间深度，他们就像丢勒画中那些导引视线的人物形象一样，但是身处于非常细微（实际上并不真实）的空间层面。然而，正是通过这些方法，我们才更加清楚地意识到了倾斜的基督形象所具有的非肉体性和精神性。这些背对观者的人物形象将画面带离观者，使其更不真实、更加遥远。这同样是一个反古典的母题，它首次在手法主义当中出现，自此之后扩展开来。[16]

　　因此，蓬托尔莫与北方哥特式之间的关联激发了他对自身风格的积极变革。这种倾向在很久之前就已经在他身上出现——他在1518年作于大天

15　这在一幅向上显更窄、更陡趋势的柏林素描中表现得更加明显。我们可以确定，它虽不是蓬托尔莫的手稿，却是模仿蓬托尔莫所作。参见Fritz Goldschmidt, "Frederick Mortimer Clapp. On Certain Drawings of Pontormo", *Repertorium für Kunstwissenschaft*, 35 (1912), p. 559; "Kupferstichkabinett Zeichnungen von Jacopo Carucci da Pontormo", *Amtliche Berichte aus den preussischen Kunstsammlungen*, 36 (1914–1915), p. 84; 以及 Hermann Voss, *Die Malerci der Spaetrenaissance in Rom und Florenz* (Berlin, 1920), p. 169.

16　在安德里亚·德尔·萨尔托那里，前景中部分或全部转向观者的半身人物形象，以一种非常对立的方式将他与这一神圣事件联系起来——于是，它变成一种主体性的、巴洛克式的母题（例如，弗里德里希大帝博物馆[Kaiser Friedrich Museum]的《圣母和圣人》，1528年）。另一方面，蓬托尔莫式的（他是最早这么做的）背对观者的人物形象也出现在埃尔·格列柯的作品中，例如《基督的毁灭》[Spoiling of Christ]。

使教堂的那幅画，早就预警了他要对范式进行最大可能改变的反叛欲望。[17] 但是，除此个人倾向之外，蓬托尔莫将外来素材吸收并转化成新风格的能力，完全不同于他之前的那些，这在一定程度上使他获得了别人尚未意识到的新风格。这种情形同时（20年代初）也在其他先驱者的作品中出现，这些人同样是不久后将对旧的艺术产生决定性影响的新艺术先驱。

与蓬托尔莫甚为相似的是罗索·菲奥伦蒂诺。尽管他有一些犹豫，还是实现了与文艺复兴的决裂，告别了过于平衡的巴尔托洛梅奥修士，以及过于漂亮、柔和的安德里亚·德尔·萨尔托。他最早的作品，1515—1516年间作于圣母领报教堂［Annunziata］前庭的《圣母升天》［*Assumption of the Virgin*］（图8），相较于安德里亚·德尔·萨尔托和弗兰恰比焦［Franciabigio］作于该教堂的其他壁画，显示出强烈的独立意志，它与蓬托尔莫的作品也有所不同。安德里亚·德尔·萨尔托的漂亮色彩——连蓬托尔莫也从未完全放弃的那种精心绘制的流畅色调（融洽［*unione*］），已经让位给冲动的色彩运用。强烈的红色、黄色，还有绿色，不加丝毫改变地并置在一起；紫色的调子和金色的云占据着画面上方。勾画少了些精确，多了些模糊，脸部尤其如此；另外，画面下部聚拢在一起的使徒堆叠得像一堵墙，于是，尽管人物形象是以立体的、空间的方式来进行构思，却并没有剩下多少在深度上可供后退的空间。紧密的人群让我们想到了提香《圣母升天》（画于稍后不久）里的那群使徒，画中更加强调离去的瞬间，借助于透视和立体的效果，用一条不只用作装饰的道路通向背景，打破了刻板。另一方面，罗索在《荣耀圣母》［*Gloria*］中还为我们呈现了一个纯幻觉的母题。这里的圣母形象极易使人想起巴尔托洛梅奥修士，圣母被裸体的小天使围绕，它们近大远小，其中一些站在另一些的头上，已

17 这在另一些画中同样体现出来，但此处无法进一步讨论——例如，潘尚格［Panshanger］的《约瑟夫的一生》［*Life of Joseph*］和现藏于伦敦国家美术馆里的画作，后者别有深意的空间安排与人物比例给人留下深刻的印象。最引人注目的还要数蓬托尔莫（作于皮埃维［Pieve］）的《福音圣约翰》［*St. John the Evangelist*］，画中纤瘦的老人形象让人想起埃尔·格列柯。这幅画创作得相当早，大约在1517年前后（根据 Gamba, *Disegni*, p. 5）。让人很想将它摆在卢浮宫那幅垂直构图的《圣家族》［*Holy Family*］边上。

图8　罗索·菲奥伦蒂诺,《圣母升天》,佛罗伦萨,圣母领报教堂

经预示了柯勒乔［Correggio］。罗素还同样大胆地让中间使徒的下摆落到画面外的边框上，背离了文艺复兴的一切感觉。所以说，罗素很早就显示出了冲破规范束缚的明确倾向，尽管他并没有实现激进的颠覆。总之，在守旧与求新的摇摆中，罗素总是能做出决定。乌菲齐美术馆里他那幅《圣母登基图》［*Madonna Enthroned with Saints*］，仍然在大体上建构成壁龛式构图，完全处于佛罗伦萨盛期文艺复兴的风格框架内。身体结构和造型基本没有背离安德里亚·德尔·萨尔托的做法，但是外观的处理方式却全然不同。色彩和光线都被强调得格外清晰，变得更加粗野、刺目。一切都以重调子加以描绘——前景中的绿色，下跪者衣袖上的丰富色调，落在左侧灰胡子人物惶恐面容上的锐利光线；安德里亚·德尔·萨尔托曾经一直回避的那种令人不快的调子如今出现了；面孔更加普通，尽管这或许是因为过分的甜美占据了主导。圣洛伦佐教堂中巨幅的《圣婚》［*Marriage of the Virgin*］（1523年，图9）更加让人难忘，新趋势在画中清晰显现出来。台阶上的人物安排以神父为中心并不太让人惊讶，但空间实际上是通过人群形成的。他们密密麻麻地挤在一起，以一种刻意不确定的层次，逐渐消失在通向教堂大门的背景中。人物——尤其是主要的一群人的形象本身被格外拉长。因此，竖向感在整幅作品中占据了主导。色彩则再次显露出强烈的光色主义的［luministic］趋势。

　　但是，在罗素的作品中，从平衡和古典走向精神和主观的决定性的一步，是沃尔泰拉美术馆收藏的他于1521年创作的《基督下十字架》［*Deposition from the Cross*］（图10）。这幅画实质上体现了我们在蓬托尔莫作于切尔托萨修道院的壁画中已经见过的同种态度，尽管它因为罗素迥然不同的艺术气质或多或少被定位得不同——罗素有意识地回归了一种原始主义［primitivism］（如果我们可以使用这一说法的话），同普遍发展至成熟的文艺复兴感形成对比。在这一方面，该画使人联想到中世纪哥特式，但它无法找到确定的原型，甚至在锡耶纳的艺术中也找不到。或许可以这么说，在卡斯塔尼奥［Castagno］、乌切诺［Uccello］或图拉［Tura］的

30

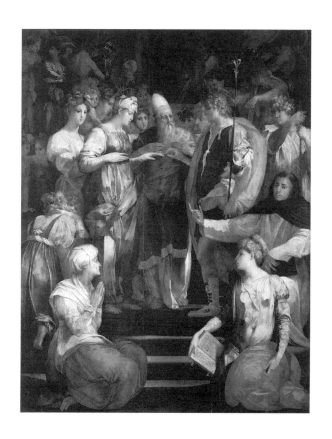

图9　罗索·菲奥伦蒂诺,《圣婚》，佛罗伦萨，圣洛伦佐教堂

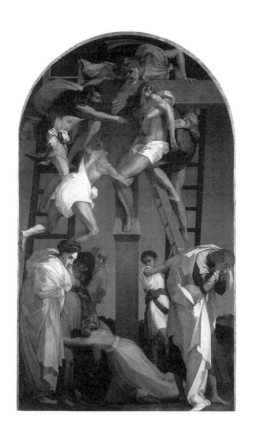

图10　罗索·菲奥伦蒂诺,《基督下十字架》,沃尔泰拉美术馆

15世纪风格中一直存在的"潜在的哥特式"（这个经常被误用的标签在这里有其合理性），它在罗索这件最漂亮的创作中冲破了束缚，这无疑在一定程度上是因为他厌恶自己某些构图的感觉，安德里亚·德尔·萨尔托的风格只是被表现得更加狂野。而且，罗索画中动势所运用的方式更加精练、更加文雅，也更加艺术——简而言之，手法主义的。如果拿它与菲利皮诺·利皮［Filippino Lippi］的《基督下十字架》（由佩鲁吉诺在16世纪初完成）进行对比，我们能感受到异常强烈的差异——利皮的画就其总体结构而言，是罗索那幅画的原型。这不是简单的主题延续，就像我们可以在达尼埃莱·达·沃尔泰拉的重要画作中看到的那样[18]，这是重新创作出一种完全不同的感觉。尽管罗索沿用了双梯的主题，但他仍然能够只通过用格外细长的版式构成全图来发展这一母题。对稳定性的直接要求，促使画中物体立刻变成竖向的、倾斜的。这些梯子只是无力的支架，一圈人绕着它们有节奏地穿进穿出。有些比例被格外地拉长——例如约翰这一感人的人物形象，他捂着脸，驼着背，转身哭泣，这种疏离的态度让人想起埃尔·格列柯的作品。画面空间全是非真实的；人物形象很难将其填满，而是像幽灵一样立于前方。刺目的光线、华丽的色彩、伸长的肢干，都为人物形象赋予了非真实性，远离一切理想标准。最让人惊讶的是，身体体量竟然偶尔用块面组合的立体方式建构，各个面被不同方向而来的光线照亮，它们以锐角的方式彼此相交。这在跪着环抱住悲痛圣母［Mater Dolorosa］膝部的抹大拿［Magdalen］身上体现得尤其显著。如同蓬托尔莫画中那样（但甚至更加充满激情，有更多的高光和更加丰富的光、色），这种对常规和平衡的抑制带来了新的精神性——连罗索本人也几乎没再实现过的一种极富感情的表现。文艺复兴期间变得过于夸饰的人物姿势，如今获得了全新的含义，轮廓分明（近乎漫画）、风格突出。基督上方的老

18　达尼埃莱必定已经知道罗索在沃尔泰拉的画作，但与沃斯［Voss］（*Spätrenaissance*, p. 123）不同，我还是认为，该画同菲利皮诺作于学园的《基督上十字架》［*Crucifixion*］——尤其是其上方的那群人，有直接的关系。

人这一人物形象本身并不新颖，但他靠在十字架上的方式却使这幅画显得非常独特，并且前所未有。他的双臂、时间神克罗诺斯［Chronos］式的蓬乱头颅，还有那飞起的披风，在十字架上形成一个半圆，赫然出现在画面顶端。同样的处理方式也被用在低处的人物形象上。一切都被增高，一切有可能干扰或减弱这种增高的因素——空间、透视、体块、正常比例——都被剔除或变形。我们很难说整个影响都来自米开朗琪罗，但是，动势中更加强烈的内在化可能与他有关。不过，在救世主这个人物形象中，确实存在细节上的关联。面部的表情（从画面下方看去头部在对角线的位置上），手臂的姿势，甚至整个身体，无疑都直接取自米开朗琪罗《圣殇》群像中拉长的基督形象，而那垂死的奴隶同样有一定的关联。但是，当罗素从那幅战争草图借用主题时，米开朗琪罗对他的影响实际上并不比蓬托尔莫的多。我们很难找到任何直接来自北方的影响（总之要比蓬托尔莫的影响小得多）；晚期哥特式对于古典的反作用同时在北方（如克拉纳赫［Cranach］）和意大利出现，虽然精神上相似，但在意大利表现出的外在形式无疑让人惊讶得多。

32

　　如今挂在乌菲齐美术馆里的罗素那幅重要画作《摩西保卫叶忒罗的女儿》［*Moses Defending the Daughters of Jethro*］（图11）不是根据精神深度进行构思，而是建立在形式、色彩、装饰交叠和空间层次的纯美学基础上，它新颖的诠释方法非常典型。这幅画必定在1523年之前就已经完成了，因为在这段时间前后，罗素离开佛罗伦萨，去了罗马。米开朗琪罗式的风格只影响了前景中遭灾牧人们近大远小的裸体形象，他们非常清晰地显露出画家曾经对《洗浴的战士》进行研究的迹象。摩西，像他们一样按照透视原理画出，近乎全裸，有着飞动的金发和金色的胡子，较其在阿戈斯蒂诺·韦内齐亚诺［Agostino Veneziano］版画中的原型表现出更加强烈，甚至更加狂野的对立平衡［*contrapposto*］。他站在已被击倒的那些人后面（或者说上方），正要做第三次进攻。而画面另一侧是第四次进攻，满脸通红的他拿着浅金色的锁，张大嘴冲画面外喊叫。再上方是另一个攻击

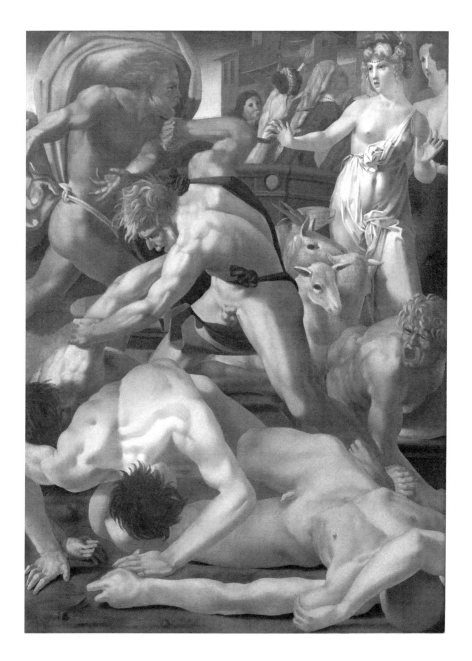

图11　罗索·菲奥伦蒂诺，《摩西保卫叶忒罗的女儿》，佛罗伦萨，乌菲齐美术馆

者，和下方那些被光照亮的身体相比，他处在阴影之中，飞起的斗篷是他身边的圆形陪衬，他从一侧冲进画面，直奔向一个女孩。这个女孩站在受惊的羊群中，惊恐地伸出一只胳膊，浅色斗篷里包裹的身体袒露出来，美丽的面庞上全是震惊的神情。在这幅画的最上方，栏杆后面是四处逃散的女孩、建筑，还有两个交叠在一起的侧影。多样的层次、粗暴的姿势、极为立体的身体体量（它们紧紧挤压在一起，几乎没有留下一块空白）、浓烈却完全非真实的色彩构成了这幅画的特点，而这在整个文艺复兴都找不到原型。空间感——一定的深度感，正是通过后方或上方的"层次添加"而产生的。每个身体都建构起自身的空间体量，除此之外，没有借助透视法做任何关于深度的暗示。与之相反，画面上平行推进着各个层次——台阶标示出第一和第三层次，栏杆标示着第二层次。连从一侧冲入画面的人也是平行于画面而动，摩西的动势同样如此。所以，总的来看，单个人物的极度立体感被画面的二维特征同化了，并且如此顺从，尽管在实际的空间体量和一系列的层次中，保留了空间中一定的现实主义的深度效果。于是，伴随着各层次之间的连锁反应而产生的画面与深度效果之间的不稳定张力，成为一种典型的手法主义方法。[19] 罗索的画作实际上是最早使用极端形式来呈现这种空间组织的。由于罗索比佛罗伦萨的其他手法主义者更加注重色彩的饱和度，所以，他最大限度地运用了光线和色彩来获得这种层次结构。前景的层次被光线照得格外明亮，绿色的基底上衬以浅黄色的身体和红棕色的乱发。再高一点的地方——台阶之外，是一个偏蓝色的层次，更多处于阴影中，摩西的红发和红色外衣在其中熠熠生辉。再往上是暗影中大跨步的男人，难看的紫色外衣迎风鼓起；还有女孩，身着浅蓝色长袍。红棕色的栏杆划分出画面顶端的最窄层次，这里，红色、黄色、绿色在四处逃散者的外衣上闪烁，黄棕色的房屋间显露出一片片天空。与罗索的其他画相比，这里每个人的比例都没有被特别拉长；叶忒罗女儿们的

33

19 例如，比较伦敦所藏布隆齐诺的《寓言》。这种"层次添加"后来也被延续到了古典主义的创作中（比较我的书 Nicolas Poussin [Munich, 1914]），只是那种前后穿梭的往返关联已经不再存在。

身体体块基本上也都是标准的。尽管如此，细长造型内的压缩式堆积却明
确产生出竖向感，完完全全地表现出了新的风格。总之，罗索的这幅画在
结构和色彩上都是这整个时期内最不可思议、最为狂野的作品，完全背离
了一切标准的、规范的感觉。[20]

　　反古典的手法主义风格的创作者兼原型中的第三人不是佛罗伦萨人，
而是北部意大利人——这就是弗朗切斯科·帕米贾尼诺。他生于1503年，
比蓬托尔莫和罗索年轻近十岁。由于来自全然不同的艺术文化，所以，他
贡献出一种完全不同的艺术形制。他既不必同罗马、佛罗伦萨的盛期文艺
复兴艺术的稳定性进行对抗，也不曾在年轻时期受过米开朗琪罗笔下那些
洗浴战士的立体解剖学滋养。对他而言，柯勒乔的优雅和视觉主观论，反
而才是其性格成形期的源泉。而且，他的天性又使他倾向于将其师傅的微
妙和宫廷式优雅进一步精练和加强。所以，他向新风格所做的转变，基本
上没有像前两个佛罗伦萨人那样激烈且具有革命性。有了对这些局限性的
认识之后，我们就能说，从柯勒乔到帕米贾尼诺的艺术发展，大致相当于
从安德里亚·德尔·萨尔托和佛罗伦萨的盛期文艺复兴到蓬托尔莫和罗索
的艺术发展。

　　帕尔玛［Parma］的早期作品显示出柯勒乔的风格。例如，帕尔玛美
术馆中的《圣凯瑟琳的婚礼》就是根据柯勒乔风格的母题组织起来的。更
加引人注意的是福音传道者圣乔万尼教堂［San Giovanni Evangelista］中的
那些壁龛人物。虽然他们在空间组织和体块建构上的原型是同一所教堂中
柯勒乔那幅漂亮的半月形的《圣约翰在帕特摩斯岛》［St. John on Patmos］，
但是，他们体现出了显著的个性特征。因为，其中的人物甚至比柯勒乔的
《圣约翰》更加充分地填充着用明暗对照法描绘的壁龛空间，而且，他在
错觉艺术的手法上也超出了柯勒乔，他会让一片衣饰或一只脚悬落在画框

20　我们可以拿波提切利在西斯廷礼拜堂中对同一主题采取的处理方法与此进行比较，从而认识一位"早
　　期文艺复兴的哥特式艺术家"与一位"早期手法主义者"之间的不同。

上，进入观者的世界。这种主观的视觉特征在《圣乔治》[*St. George*]中尤其显著，该画前景中赫然耸现着马匹立起的身体。帕米贾尼诺在维也纳那幅凸面镜中的奇怪自画像，再次显示出他对错觉艺术手法的偏爱，这是一个小把戏，但无疑具有极高的品质，画中的手由于靠凸面镜太近，看上去大得超乎自然。这样一来，帕米贾尼诺就在视觉绘画的潮流中展现出了他古怪的、非自然的、反规范的倾向。

他在罗马逗留的四年间（1523—1527年）建立起了个人风格。1527年的罗马大劫迫使他离开这座永恒之城——就像许多艺术家那样，此后，他将个人风格进一步发展至最精美的成熟状态。因此，帕米贾尼诺稍晚于罗索和蓬托尔莫，就经历了同样的风格转变。在更加艰难的罗马环境中，柯勒乔风格的优雅、柔和变成了更加坚硬、僵直的结构，柯勒乔的精致宫女甚至被发展成优雅依旧的女英雄。这还可见于罗马时期的那幅杰作——保存至今的《圣哲罗姆的幻象》[*Vision of St. Jerome*]（图12），尤其可见于该画的上部，因为下部仍然可以看出受惠于柯勒乔。[21]

同柯勒乔笔下那些视觉上彼此交错的人物、晕涂法、甜美柔和的女人们比起来，帕米贾尼诺的构图被简化成有着更清晰轮廓的一些人物形象，而圣母的形象则具有明显的纪念碑性。这是在晚期的拉斐尔、塞巴斯蒂亚诺和米开朗琪罗那里都可以看到的态度。但特别的是，米开朗琪罗在西斯廷礼拜堂的作品显然没有对帕米贾尼诺产生什么影响。圣母与她膝前的漂亮男孩这一母题实际上源自米开朗琪罗，但追溯的是这位大师年轻时的作品《布鲁日圣母》[*Madonna of Bruges*]，所以圣母的设置是完全正面的。

36

21 我认为，这里除了与乌菲齐美术馆里拉斐尔的《圣约翰》有关联之外，还可以看出同德累斯顿所藏柯勒乔的《圣母与圣塞巴斯蒂安》[*Madonna with St. Sebastian*]之间的关联。施洗者约翰像圣杰米尼亚鲁斯[*St. Geminianus*]一样占据了中心位置，并以相似的扭动姿势向画外张望，沉睡的哲罗姆按照透视原理来表现，其空间安排反映出柯勒乔画中的圣罗克[*St. Roch*]。无论如何，该作品的创作时间一定不会在1525年之前，帕米贾尼诺应当见过关于它的研究，或是见过照它所画的素描。因此，我们无疑将帕米贾尼诺的画定位在1527年前后，亦即瓦萨里所说的帕米贾尼诺在罗马停留的最后时期，而非莉莉·弗勒利希－布姆[Lili Fröhlich-Bum]在她的书《帕米贾尼诺》[*Parmigianino*]（Vienna, 1921, p. 22）中所说的初期（总之，书中的年代判断没有什么让人印象深刻的理由）。

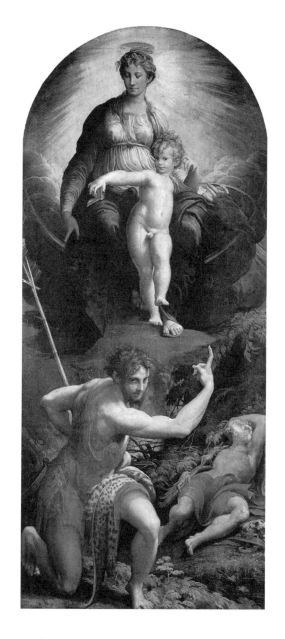

图12　帕米贾尼诺，《圣哲罗姆的幻象》，伦敦国家美术馆

在这种程度上，同时在画的类型上，这幅画都唤起"古典的"感觉。让画显得更加现代并且反古典的（除了它对空间元素的忽略之外）是它的竖向性。画的正面特征强调了它完全与众不同的版式，其高度远远大于宽度的两倍。我们必须将这种比例看作是为平衡一切关系的文艺复兴感提供了一种极端的对比。同样，圣母的比例通常也被格外拉长，在大英博物馆收藏的为此画创作的草图中更是这样。[22] 草图中的圣母立于云端，圣子在她左边臀部的正上方；另一边的臀部被清晰刻画出来，人物形象被极度拉长，以至占据了画面的四分之三。帕米贾尼诺的这一竖向法从何而来呢？他既不是从自己家乡或柯勒乔的圈子里直接带来，也不是学自16世纪20年代的罗马——或者拉斐尔画派的朱利奥·罗马诺那里（甚至连佩鲁齐也于不久之后在锡耶纳遇到了竖向法），或者塞巴斯蒂亚诺这样拥护米开朗琪罗的追随者那里。直到16世纪20年代末（甚至当时也只在个别情形下），米开朗琪罗的比例才开始纵向伸长，他就像与先前的自己突然发生了断裂一样。但是，不管怎样，他在佛罗伦萨，而不是在罗马。另外，这些比例变化——这种竖向法，在如此多的作品中都明显体现为手法主义的典型特征，它们都可见于蓬托尔莫和罗索在16世纪20年代初已经体现出的反古典主义的新趋势。除此之外，这也表明罗索和帕米贾尼诺是在同一年去的罗马。早期手法主义的历史中存在着以下重要事实——正在发展的这一风格的两位领袖人物罗索和帕米贾尼诺全都到了罗马，并且，在从1523年到1527年5月那些可怕的日子里，他们同在一个城市工作。即使我们难以确定更多的细节，但我们能够断定，他们不可能从未联系过。[23]

因此，无须冒险进行假设，我们就能在风格事实的基础上推断出其相互之间的影响。罗索既然能考虑到沃尔泰拉的《基督下十字架》这样全新的

37

22　比较 Fröhlich-Bum, *Parmigianino*, p. 20中的影印图。

23　为帕米贾尼诺工作的雕刻师卡拉利奥［Caraglio］同样也为罗索工作，他与其他人共同雕刻的壁龛具有极为典型的手法主义的神性。并非巧合的是，帕米贾尼诺的《圣哲罗姆》是受卡斯泰洛城［Città di Castello］委托，而罗索在那之后不久（于1528年），也向同一座城市的大教堂交付了一幅奇怪的《基督变容》［*Transfiguration*］。这至少提供了以下推论，即他们拥有相同的关注者及赞助人圈子。

杰出创作（即使他没有保持自己在罗马时的水准，而落入奇怪的犹豫中），那么，他必定曾是发起人，并且必定曾对年轻得多的帕米贾尼诺产生过重要影响。他可以告之佛罗伦萨发生的反古典主义艺术革命，而他本人（还有蓬托尔莫）就是这场革命的主要参与者之一。同盛期文艺复兴的那些英雄式作品相比，这种风格必定曾对一心渴望创新的敏感青年帕米贾尼诺产生过启发。而这解释了版式上出现的变化，解释了新的竖向法并不只是外在的方法，这还解释了帕米贾尼诺画中明显存在的其他类似的新风格特征。[24]

38　　　而且，帕米贾尼诺对人物与空间的标准关系的意识，以及完全非古典的忽视态度，或许反映了佛罗伦萨的风向，或者至少被这一风向强化，尽管他赋予此风向的是其他形式。

人物形象的过度拉长和对空间处理的忽略，都在不久后的画作《长颈圣母》[*Madonna of the Long Neck*]（约1535—1540年，图13）中首次获得了着重强调。这幅画因其迷人魅力而格外著名，画中的身体拉长得更加彻底，它没有参考罗索笔下那些庞大的女巨人，却在某种程度上可见于帕米贾尼诺自己的《圣哲罗姆的幻象》，不过这里呈现的是一位纤长、优雅的女士，一个贵族，甚至比柯勒乔的女圣人还要高贵、典雅。这种非标准化的拉长进一步增强了优雅的气质，增强了扭动的姿势精心摆出的优美效果。虽然艺术方法相同，但这些新的比例同禁欲的蓬托尔莫和兴奋的罗索画中的比例相比，有着完全不同的含义。天使拥有同样优雅的美，画面前方年轻天使极其修长的裸腿和被画框切掉一半的花瓶，都有着非常

24　前文已经提到过《圣哲罗姆的幻象》中女英雄类型的圣母的例子，这个高贵的人物具有相当强烈的特征，高腰衣服使其宽大、强壮的胸部挺拔而出，这可以回溯到把对象英雄化和古典化的古罗马的态度上，回溯到拉斐尔晚期和米开朗琪罗关于女性类型所做的发展上。佩鲁齐在锡耶纳的女先知形象也在人物服装和款式上呈现出相似的表现方式。但是，罗索的女巨人，如他在《圣婚》这样的佛罗伦萨绘画中已经表现出的那样，同样在此发挥了作用。在为卡斯泰洛城所作的《基督变容》中，我们发现了一个女性类型，与帕米贾尼诺的《圣哲罗姆的幻象》有着极为密切的关系，这幅画仍然从他的佛罗伦萨时期吸取动力。

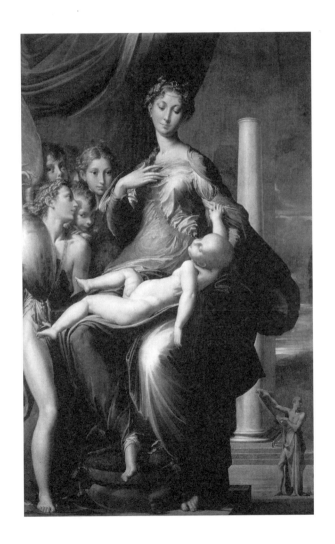

图13 帕米贾尼诺,《长颈圣母》,佛罗伦萨,皮蒂宫

特别的高光。[25]

这些空间关系令人惊讶。红色幕布前的那群天使和圣母被设计得异常高大，偏于画面一侧；观者目光流转，却很难移向更加深远的空间，远处立着一根柱子，并且站着一个手握卷轴的先知，他的比例远远小于圣母这

39 群人。这幅画就像蓬托尔莫1529年的《圣莫里斯的殉难》[*Martyrdom of St. Maurice*]（藏于皮蒂宫 [Pitti]）和埃尔·格列柯稍后的画作一样，在人物尺度、彼此间的关系，以及空间中的位置等方面，同样唤起了刻意非现实的比例。[26]

因此，正如前文已经指出的那样，佛罗伦萨人没有从帕米贾尼诺这里借用手法主义；相反，由于帕米贾尼诺相对年轻，他理所当然地从蓬托尔莫和罗索的反古典主义运动中学习。正是这些所学，将他同前辈们区分开来——他的艺术具有主观的节奏，在竖向法等因素下表现出非标准化的人物呈现，以及同样非标准化的空间处理。但是，帕米贾尼诺是一个非常独特的艺术家。他的色彩与其他人的完全不同——原先追随安德里亚·德尔·萨尔托的蓬托尔莫拥有柔和、流畅的色调，尽管被大大简化，但少了一些层次的区分；罗索则加入局部色，通过不断变化地运用它们来区分各个层次，任其在光线中闪烁；帕米贾尼诺的着色建立在最精微的差别上。全画表现出偏绿的总体色调，在这之下是局部色，从苔藓绿到豌豆绿（参

25　在帕米贾尼诺作于圣费利奇塔教堂 [Santa Felicità] 的杰作《基督下葬》[*Entombment*] 中，画面最边上扛起基督胳膊以支撑其身体的年轻天使，即使没有被大力强调，也表现出一定程度的相似。属于同一时期的维也纳所藏的《爱神断弓》[*Love Cutting his Bow*]，同样表现出与蓬托尔莫画作前景中颤抖的天使之间存在着一定的关系。帕米贾尼诺应当在这幅画作完成不久后就见过它，他在1527年逃往博洛尼亚时曾途经佛罗伦萨稍作停留。但德累斯顿所藏柯勒乔的《圣母》中的圣约翰，有可能是拿花瓶的天使的直接来源，至少是正朝前景的裸腿这一母题的直接来源。

26　画家原本计划将柱子作为一座建筑的终结（参见素描插图，Fröhlich-Bum, *Parmigianino*, p. 44），但最终没有这么画，因为根据画上的题字来说，这幅画是"没有终结的" [non finito]。但乌菲齐美术馆的《圣家族》一画中，废墟风景的背景里也矗立着类似的柱子，这是受了朱利奥·罗马诺的极大影响。帕米贾尼诺是否真的原本打算把柱子画得更高似乎是值得怀疑的。因为该画的效果就如其本身呈现的那样，太完美了。

见《长颈圣母》），偶尔掺入点偏红的色调。[27]这和流畅的光线（类似于柯勒乔）本身就证明，帕米贾尼诺并不像罗索那样利用立体体量进行创作，当然也不像蓬托尔莫那样过于注重由内而外的表现。尽管人物形象是由极其敏感但匠气十足的轮廓线界定，但是，光学因素始终非常重要，所以，各人物之间联系的建立更多是以光学的方式，而不是以线性的方式。因此，他从不像米开朗琪罗和某些手法主义者那样，仅仅用体量来塑造人物形象；相反，他的人物形象总是彼此独立，但又始终被包含在一个空间中。只是这个空间在比例上不太适合其中的人物，但正因为如此（恰如我们已经指出的），他才更加接近佛罗伦萨早期手法主义运动的趋势。此外，他还使用了添加层次的方法，这显然也是取自佛罗伦萨；也就是说，他通过平行的层次建构三维空间，进而将其呈现在画面上。这在他早期的自画像中已经清晰可见（例如，那不勒斯的那幅1524年所作的典型自画像），在他一幅晚期的画作中更加明显，这就是德累斯顿的那幅杰出画作——有两位执事坐在栏杆前的圣母画。但他从不将层次交错穿插，也不将人物交错穿插；色彩与光线等光学因素发挥了如此重要的作用，使得效果与众不同，和托斯卡纳的手法主义相比，他的空间更加松散，少了许多僵硬。[28]在德累斯顿的那幅画中，值得注意的是云端上方头顶光环的圣母在实际的空间中到底离栏杆后的人物有多远。帕米贾尼诺本人是以"优雅"闻名于卡拉齐圈子的。姿态的无限区别，讲究且风雅的身体运动和扭转，具有透明感的狭长手指，都体现了他的艺术特质，尽管这种倾向在柯勒乔的艺术中已经出现了。这与蓬托尔莫和罗索都没有直接的关系，他们二人都不"优雅"，但是帕米贾尼诺除外——他的画表现出了新的手法主义的感觉。[29]

40

27 在德累斯顿那幅画有执事的作品中，同一个人的手在着色方面甚至都被处理得完全不同；红背景上的手偏绿色，绿背景上的手则偏红色。这不仅是就对比色效果做出的惊人的视觉发现，也是最为非古典的特征。柯勒乔总是把手处理成同样的、标准化的。

28 贝多利［Bedoli］在帕尔玛继承了帕米贾尼诺的风格，他在空间和附加层次等方面更加紧密地将自身同佛罗伦萨的方式联系了起来。

29 这里本来还应该考察16世纪的娇饰在帕米贾尼诺笔下表现的程度——这样就能证实一种仿古论，并且考察手法主义的"优雅"与16世纪的"优雅"之间的相异程度。

41　　　帕米贾尼诺的优雅可以更加轻易地影响佛罗伦萨手法主义的第二代，因为，这片土地上已经出现过波提切利等人的作品。所以，相互影响是可能的，既然帕米贾尼诺从1520年的佛罗伦萨运动中获得了新风格各个方面的基础，那么，反之，他自身也对佛罗伦萨产生影响，尤其是通过他的版画和草图。

　　　新风格摆脱了古典，反对标准的文艺复兴式平衡，创造出主观的人物形象和非真实的空间构成，这种风格基本体现在以下三人身上：蓬托尔莫、罗索和帕米贾尼诺。在佛罗伦萨，它产生自安德里亚·德尔·萨尔托的圈子，用以明确反对佛罗伦萨盛期文艺复兴的优美和宁静；在1520—1523年期间，它已经充分成形。在罗马，帕米贾尼诺——他本身是柯勒乔风格的结果——走向了罗索这边。1527年的罗马大劫将这一新趋势的种子撒向更远、更多的地方，它也或许正是借此得以在欧洲历史上获得了更大的意义。在佛罗伦萨，蓬托尔莫的作品进一步发展，他的杰作纷纷出现，譬如卢浮宫藏《基督下葬》。在一段米开朗琪罗式风格时期里，他曾一度陷入对这位伟大艺术家的直接依赖，在这段时间他最终为圣洛伦佐教堂作出了那些古怪的壁画，我们在其素描草图中发现在这段时间之后，它高度抽象的线索。他的学生布隆齐诺延续了他的这一倾向，但不仅在肖像描绘中[30]，更在人物和空间的构图中。在此基础上，佛罗伦萨独有的"手法主义的"趋势出现了。罗索逗留了一阵子之后，来到枫丹白露［Fontainebleau］，他用新手法主义风格的绘画和装饰（也包括涡卷形装饰），使这个"北方的罗马"成为了北方尤其是弗莱芒地区艺术家们朝拜

42　　的中心。借由罗索及其追随者普里马蒂乔［Primaticcio］，这种反古典主义风格传遍了北方诸国。帕米贾尼诺的作品在意大利北部广为流传；经过威尼斯和巴萨诺［Bassano］的圈子，他（还有同样涉足手法主义领域的丁

30　蓬托尔莫、罗索和帕米贾尼诺的手法主义式肖像描绘同文艺复兴相比，需要不同的处理方法。

托列托）对最后一个——或许也是最伟大的——手法主义风格的实践者埃尔·格列柯产生了决定性的影响。米开朗琪罗的巨大阴影遍布各地。前面我们已经看到反古典元素怎样在他身上出现。但是，尽管米开朗琪罗是如此典型地"反古典"，他却没有对1520年前后实际确立的手法主义风格产生决定性的影响。他的影响，最为直接的，始于美第奇礼拜堂；更为重要的，则始于雕塑领域的《胜利者》，以及绘画领域的《末日审判》——就连丁托列托也未能逃脱这幅画的影响。此处，我们不便继续谈论手法主义风格的进一步发展；我们的范围只限于勾勒其在16世纪20年代的建立。要在艺术发展的洪流中明确指出一个转折点往往不太可能，但是，借用瓦萨里讨论蓬托尔莫离开真实艺术的那段文字所用的方法——公众的声音，我们就能做到了。这也使我们能够指出早期手法主义与生俱来的仿古因素，尤其是通过蓬托尔莫，能够论证北方的影响。[31]

　　因此，就文献来看，这一转折点确立在蓬托尔莫身上，但它不只适用于这位艺术家一个人；相反，它是一种总的风格变迁（如果从风格来把握它的话），罗索和稍后的帕米贾尼诺都参与到了这一变迁当中，它已经成为欧洲运动的分离点。[32] 伴随着拉斐尔的去世，古典艺术（盛期文艺复兴）　43
衰退了，但是毫无疑问，它像"神性的"拉斐尔本身一样不朽，终究会以新的形式重生。紧随其后的是那种新的、反古典主义的观点——手法主义的－主观的观点，它们如今已占据主导。纵有诸多逆流，这股主流还是持续了近60年，直到新的反对获得成功。这些反对既源自卡拉齐兄弟，也源自完全相悖的卡拉瓦乔，它们有意识地同其之前的16世纪初这一时期针锋

31　同样，帕米贾尼诺的肖像画一直被认为能够看出一些非意大利的、主观意义上偏北方的东西（Fröhlich-Bum, *Parmigianino*, p. 32）。无论如何，手法主义中的这种元素半路遇到了北方人，这解释了艺术家迅速捡起北方那些同样东西的原因。

32　贝卡富米［Demenico Beccafumi］的特殊立场应当被赋予更加周全的考虑。他与索多马［Sodoma］的关系类似于蓬托尔莫、罗索与安德里亚·德尔·萨尔托的关系，以及帕米贾尼诺与柯勒乔的关系，但因身处锡耶纳，所以，他没有像他们那样在全欧洲范围内产生影响。因此，他对于这种风格的出现并没有如此直接的意义。

相对。蓬托尔莫、罗索、帕米贾尼诺，还有高居他们之上并远胜于他们的天才米开朗琪罗，都曾处于这一时期。此时期不只是变迁，也不只是文艺复兴与巴洛克之间的衔接，它是一个独立的风格时期，自主并且意味深长。[33]

33 问题出来了：文化史上是否曾对这种明显的风格突变做过任何清楚的解释呢？对盛期古典艺术过于漂亮和稳定的特征表现出厌倦与反对的说法，几乎很难回答这一问题，也很难作为唯一的解释令人满意。确切无疑的理由可以在这个时期的普遍观点中找到。当然，在文学和音乐中，我们可以看到类似的迹象；但要在这些艺术中证实任何诸如此类的交互影响，我们就必须对素材拥有深入至细节的把握，唯有如此，我们才能避免大而化之地谈论问题。宗教骚乱的素材当然在当时被最大限度地呈现了出来，它们或许也解释了往精神转向的原因，而这种转向正是手法主义运动初期所具有的特征。但是，我们很难找到它的起因（其他东西也是这样）。焦尔达诺·布鲁诺［Giordano Bruno］所做的异常自由的考察有一些有趣的地方，尤利乌斯·施洛塞尔［Julius Schlosser］在 *Die Kunstliteratur des Manierismus*（*Materialien zur Quellenkunde der Kunstgeschichte*, Vol. VI, p. 110）中进行了摘引："只有艺术家才是法则的创造者。有多少艺术家，就有多少法则；艺术家之间的差别有多大，各法则之间的差别就有多大。"不过，这只是就诗歌艺术所说。除此之外，在艺术比较理论领域，施洛塞尔的这段材料再次被引用，参见 Panofsky, *Idea*, 1924（p. 39ff., "手法主义"），我曾经对这本重要论著做过全面的评述。

反手法主义风格

1590年前后，亦即16世纪末，意大利绘画风格的发展出现了明显的断裂。这标志着一个长达60年至70年的时段的结束。该时段虽然缺乏绝对的统一，但是拥有明确的界定特征，尤其是在托斯卡纳的主流艺术传统中。随着时间的推移，这一特征经历了某些超越原初风格的转变，它们被17世纪的理论家们确诊为社会弊病的征兆。积极反对主流趋势并最终将其征服的那群人，同样持此意见。于是，一种反作用相应产生，它基于中产阶级的某种调节意识，几乎自发地攻击了一种艺术观，这种艺术观通过对最初特质的夸张，甚至通过无尽的重复，表现出因繁殖过度而无法结果的明确迹象。总的来说，这是关于风格的问题。这种风格大概自1520年起就一直在意大利占主导地位，现在它通常被称作"手法主义"。

*Maniera*是什么意思呢？从字面上来讲就是"手工制作的"——一种手工的活动或技术。在"风格"或"手法"[manner]的意义上，*maniera*逐渐被等同为"模式"的意思——瓦萨里的"maniera bizantina cioè greca"[拜占庭即希腊模式]。不过，纯粹的手工活动（亦即手艺）的概念依旧 存在。瓦萨里在谈到雕塑家时说（《雕塑》[*Scultura*]，第一章）："他们通常把雕像的头发弄得浓密而卷曲，*più di maniera che di natura*[手法胜于自

然]。"这表明，在该时期，手工作品是近乎机械的；雕塑家无须从自然获取摹本，却沿袭着特殊的原型或者已经建立的学派法则。这种机械的态度导致了一致性，或换言之，"手法"。如此看来，手法是非原创的，因为它总是手工重复已经预先确定的东西，常常在重复过多之后变得单调而让人难以忍受。现在我们会用的词是"陈词滥调"或"复写副本"。当这种空洞的复制利用那些从已经抽象的、非规范的且远离自然的风格传承下来的形式或程式时，结果就必然会出现某些纯装饰或观赏的东西。这常见于绘画实践当中，尤其是16世纪后半叶的佛罗伦萨和罗马，甚至还有博洛尼亚、帕尔玛等地。实际上，只有这种风格（我们必须称其为风格，因为它广为传播）才是"di maniera"[手法的]，或者说"风格化的"[mannered]。它运用相对抽象的形式，这些形式已经由反对盛期文艺复兴的革新者们——蓬托尔莫、罗索、帕米贾尼诺，甚至布隆齐诺——创造并上升为一套系统。此外，它还出于各种宗教和世俗的目的进行制作，其制作的对象既有教堂绘画，也有宫殿装饰。如今，表现主义正是以同样的方式转而考虑舞台背景和艺术学生的舞会装饰的。

因此，变得"手法化的"恰恰是更老的风格（由于缺少更好的词，我前面称之为"反古典主义的"，但它往往被人从支流逆向追溯，称作"手法主义的"）。也就是说，1520—1550年前后那种高贵、纯粹、理想化、抽象的风格，在下一个阶段（约1550—1580年）就变成了一种手法；而它变得"di maniera"[手法化]的途径，一方面是重复、机巧、游戏式的夸张，另一方面则是软弱的让步。一些拥有"健康"意志的明眼人直接指出了当时出现的这一危险。在他们看来，自公认为"古典"的盛期文艺复兴以来，艺术品质出现了空前的衰落；他们认为，治愈艺术的唯一办法是回归当时已受检验的法则——要么是罗马的，要么是帕尔玛的，要么是威尼斯的。因此，就像17世纪的艺术论著（贝洛里、马尔瓦西亚[Malvasia]）所谈及的那样，已经尝试并完成的净化、改革、"绘画修复"[restaurazione della pittura]，针对的并非手法主义初期和成熟时期的作品，也就是说，

49

它针对的不是蓬托尔莫、帕米贾尼诺或者罗索——毕竟，他们的作品在这段时间内没有得到太多的关注。[1]对真正的破坏（最迫切危险）的感受，来自他们自己的同时代人，或者来自上一代人，他们带来了这种艺术传统的"衰落"（如果在维也纳学派提出否定之后我们还可以使用这个词的话）。[2]当然，从逻辑上来说，最初反古典的手法主义必然被包含在这个治愈的过程中，因为，它的法则构成了注定要被人们反对的晚期阶段的基础。抨击不仅针对手法主义的形式，尽管这是争论的中心；在这种完全没有结果的艺术趋势之下的精神也必须彻底改变。*Di maniera*［手法的］——*di natura*［自然的］。因此，一种本能的反对直接指向手法主义运动初期明显展示出的神迷特质，反对通过尚古和将空间、身体抽象化来寻求内容深化的唯灵论。这不是字面的或理论上的反对，而是通过客观现实和实际工作展开，但这最能说明艺术感的变迁。不过，正如我们之前所说的那样，真正的大敌是第二阶段手法化了的手法主义，1580年左右的改革反对的是它的肤浅，甚至包括精神问题上的肤浅。这项新运动旨在摆脱形式的退化，就像要摆脱精神性的内容退化为玩笑和寓言一样。一种健康的俗世精神产生了，同时出现的还有强有力的形式处理方式，它可以通过有目的的工作以及重新与现存现实联系来获得。如果说乏味是追求理性的代价，那它就难以避免。于是我们可以理解，明显的现实主义趋势为何现在能够首次公然出现。

50

1 不过，奇戈利［Cigoli］在早期阶段仍然复制着蓬托尔莫。值得注意的是，Filippo Baldinucci 在 *Notizie de' Professori del disegno da Cimabue in qua*...一书中没有接着讲蓬托尔莫、罗索、布隆齐诺；他谈论了他们的上一代安德里亚·德尔·萨尔托，然后就跳到斯特拉达诺［Stradano］和晚期手法主义上去了。

2 Carlo Cesare Malvasia 在 *Felsina Pittrice* (Bologna, 1673), I, p. 358列举了（尽管相当随机）某些手法主义艺术家："Furono questi il Salviati, i Zuccheri, il Vasari, Andrea Vicentino, Tomaso Laureti....", 来自博洛尼亚的则有："il Samacchino, il Sabbatino, il Calvarte, i Procaccini e simili, che... totalmente nella loro immaginativa si fondarono, e ad un certo fare sbrigativo, e *affatto manieroso* s'applicarono." 还可比较以下这一重要段落，参见Giovanni Pietro Bellori, *Le Vite de' Pittori* (Rome, 1672), p. 20: "e gli Artefici abbandonando lo studio della natura, vitiarono l'arte con la *maniera*, o vogliamo dire fantastica idea.... Questo vitio distruttore della pittura cominciò da prima a germogliare in maestri di honorato grido, e si *radicò nelle scuole*, da che seguirono poi: onde non è credibile a raccontare quanto degenerassero non solo da Rafaelle, ma da gli altri, che *alla maniera diedoro cominciamento*." （斜体是后加的。）

　　基本上，改革者没有特别困难的任务，他们正在拆除的是一幢已经分崩离析的建筑。正如这个时期内常见的那样，许许多多非常勤勉的艺术家都在手法主义领域闲荡，展示微妙的风格变化；他们当中不乏才智之士——能干、机智又风趣的室内设计师和装饰设计师，但这一整群人里却没有一个出类拔萃的。这个时期里唯一真正不同、生来就注定孕育着未来发展之真正种子的人——费代里戈·巴罗奇［Federigo Barocci］，形单影只，并不与 maniera［手法］艺术家们隶属于同一发展阵线。威尼斯艺术有一个相似的阶段（即使没有先前以为的差异那么大），该阶段处于我们正在讨论的这一时期之中，正接近尾声。但在佛罗伦萨和罗马，决定节奏的都是三四流的艺术家，一部单纯的艺术史（如果可以这么说的话）完全不会提及他们的名字。这其中包括在弗朗切斯科一世［Francesco I］画室中工作的所有"小手法的"［de petite manière］艺术家：马基耶蒂［Macchietti］、纳尔迪尼［Naldini］、波皮［Poppi］、斯特拉达诺，等等。只有在现今那些热情的艺术史家笔下，生命的律动才再次注入他们。这当中还包括一些创作大尺度壁画的画家；瓦萨里和萨尔维亚蒂［Salviati］（他表现出更强一点的特征）；亚历山德罗·阿洛里［Alessandro Allori］——他的乏味画作淹没了整个托斯卡纳；相对而言，在罗马，巴罗奇的堂弟费代里戈·祖卡罗创作的显灵奇景则少了愉悦，多了做作。桑蒂·迪·蒂托（曾被丁托列托非常机智地讽刺过）虽然更加反动、更加保守，但从某种程度上来说也属于以上这群人。与这些 maniera［手法］的匠人相对，出现了一些艺术家，他们虽然年龄不同、出生地各异，但都出生于这个世纪最后三分之一的时间里。尽管他们的性格和气质完全不一样，艺术活动也形成强烈反差，但是，他们拥有某些共同的特征——渴望简洁性、客观性，而不是复杂性；渴望忠于自然（或者说可以被客观检验的那部分自然），而不是忠于"想象"；渴望坚实且专注的作品，而不是机械搬用头脑中肤浅、轻率的"印象"作画。这群人中最为重要的包括：博洛尼亚的卡拉齐兄弟、佛罗伦萨的奇戈利［Lodovico Cardi da Cigoli］，

51

以及在罗马的伦巴第人［the Lombard］——年轻许多的卡拉瓦乔和在米兰的切拉诺。他们的艺术观，他们对待宗教和先验学说的态度，将是这篇研究的主题。

我们必须记得，这些危机——这些转向与变化——必然交叠发生。但是，有些改革者刚刚起步，老一辈仍然在工作。公众与赞助人的趣味没有变得这么快，于是，各种层次的趣味出现了重叠（这甚至还没考虑其他那些将手法主义作为舶来品的国家与其之间的关系）。因此，这群*maniera*［手法］艺术家中的某些人，在该世纪结束很久之后仍然能保持活跃并获得认可[3]，即使他们不得不偶尔向新的——更现实主义的——趣味趋势妥协。另一方面，改革者本身并不完全确定他们的方向，所以，仍然会在习惯性的肤浅与新形式的严肃之间来回摇摆，甚至在其精神观念中也是如此。因为，他们毕竟都曾师从过去那一代大师，受其作品滋养——比如亚历山德罗·阿洛里和桑蒂·迪·蒂托，蒂巴尔迪［Tibaldi］和萨玛契尼［Orazio Samacchini］，丰塔纳［Prospero Fontana］和坎皮［Giulio Campi］，等等。所以，必须投入大量的工作和意志，才能为其继承所得的形式注入新精神，或者完全将它们抛弃。

而现在出现的问题是：他们在各自的位置上摆放了什么？他们从哪里寻找自然来反对*maniera*［手法］？他们在沿着什么样的道路寻找治愈的方法？首先，通过知识——学习素描、临摹画作、研习解剖法——简言之，通过惯常能在学院里学到的基础知识。学院的主要态度——他们对于艺术的可教性和可学性的强调——当然属于这个时代的标志，但是，他们的影响或许并没有通常表现得那么重要。学院或类似机构在当时并不是特

52

3　埃尔·格列柯就是这样，在他这里，原创的、真实的和精神性的手法主义火焰以前所未有的激烈再次点燃生命。但不应忘记的是，这只能在托莱多［Toledo］这个特殊环境中发生，也就是说，远离意大利中部特别"现代"的艺术运动。想了解埃尔·格列柯如果在17世纪末短期旅行时在罗马待得更久或永远留下来会如何发展是毫无意义的。从他早年古怪风格的构图中，我们可以得到一点关于主题的启示：身边有一个农民和一只猩猩的年轻人，正在朝一块燃烧的木炭吹气，这是巴萨诺风格［Bassanesque］的母题，也是前卡拉瓦乔风格的母题。他晚期的火焰式形式，很难想象会出现在16世纪90年代的罗马。

别新的东西。*maniera*［手法］这代人一直深受勤奋与学习热情的折磨。事
53　实上，很难找到比费代里戈·祖卡罗更加勤奋或者说更为文化疯狂的人
了。他是典型的"学院领袖"［princeps academiae］，就像瓦萨里是彻头彻
尾的学院派一样。我们甚至会得到这样一种印象，艺术家的高文化水平可
能在新一代中已经有所下降，而这可能也曾经是"治愈"的一部分。卡拉
齐三兄弟中，只有阿戈斯蒂诺［Agostino Carracci］（最不重要的一个）是
受过教育的人，但他并未因此获得堂兄洛多维科［Lodovico Carracci］更
高的敬重，他甚至还因为博学的空谈和关于艺术的讨论遭到兄弟安尼巴莱
［Annibale Carracci］的明确嘲笑。当然，奇戈利还是属于受过教育的那一
代画家，他同时也是建筑师和诗人。关于切拉诺，我们所知甚少，只知道
他热衷于打猎，不是非常知性；而卡拉瓦乔则是绝对的无政府主义、波希
米亚，以及坚决的反文化。

　　所有这些人的思想中欠缺的都是理论方面的东西。他们没有像
maniera［手法］艺术家们那样提出太多理论。后者不仅是高级的室内画
家，还安排并发表演讲、撰写论文、编造艺术理论，总之都是一些文化意
识很强的人。但在治愈的过程中，所有这些都被尽可能地摒弃了。在洛马
佐［Lomazzo］和祖卡罗（他们属于老一辈）之后，撰写艺术理论的风气
曾经一度中止，祖卡罗已经建立的学院演讲也是如此。仅仅伴随着古典主
义在17世纪后半叶逐渐抬头，艺术理论才再度复活，将这个时代建立在一
个更加牢固的基础上。我们现在谈论的这一代人做出了许多实践成就来允
许自己获得理论化的奢侈。它的动力并不来源于此，就像并不来源于越来
越多的学院活动一样，除非是在学院鼓励学生把握现实并训练自己观察模
特眼力的情况下。

　　这些新一代的艺术家们在形式的观念中寻找"治愈"的基础，要么回
54　到我们所说的反古典的手法主义之前，要么完全与之无关。总的来说，我
所谓的"祖父法则"在此发挥了作用。也就是说，刻意忽视父辈与直系
师长的观点和感受的这一代人，会跃至前一个阶段，在新的意义上采用

其父辈曾经非常狂热反对的那种趋势。所以，这对应于1520年的主观主义改革，就是反对盛期文艺复兴太过优美、太过平衡的特征，反对其规范性，反对其视为理所当然的所有依据。这种艺术可以追溯至更早的仿古趋势（对北欧元素的接受也隶属于此）。18、19世纪时，在意大利各地出现的保守倒退，正是经过同样的过程回到文艺复兴绘画的坚实基础上，作为对其父辈一代手法主义的矫正，并在此基础上进行发展。现在出现的问题是，先验因素是如何名副其实的？在从温和的理想主义到粗鲁的自然主义（至少对那段时期而言是这样）变化的各个阶段表现自己非思辨的客观态度下，它会有什么样的命运呢？我们仍然处在反宗教改革时期的迷雾中，因为教堂对宗教主题的再现艺术提出的要求并不比前一个时期更少。那么，寻求改革、需要改革的这样一个艺术阶段会怎样看待神迷（幻象）呢？天堂还会开放吗？人还会被理想化（神化）吗？又或者，神还会被人性化吗？

在这种反对手法主义和手法化的全新绘画构想中，最引人瞩目的是画面结构的形式变化，连宗教画中也是这样。对空间的全新征服和将人物自然同化进空间的做法，与手法主义中装饰混乱（从理论上讲）的体量形成尖锐对比，成为新风格中无处不在的显著因素。颜料的全新密度和重量，从早期风格的苍白、抽象的涂刷技术中凸显出来。于是，现在身体和物质的元素得到大力强调，并为全新绘画的各个方面提供了一些自然的、世俗的、完全可以理解的东西。随着形式观变得更加简洁、更加自然（这显然基于总体精神的变革），主题内容的精神和意义也发生了改变。特别是图像志的变化通常并不多见，因为，在大多数情况下精确的教会形式已经被一劳永逸地确定下来。所以，我们免不了要做一番形式分析，因为只有这样做，我们才能将那些图像志并未改变的图画所具有的全新含义揭示出来。不过，除此之外，正如我们将会看到的，新风格中直接的、非思辨的想法往往会改变主题的素材，这种改变有时会达到惊人的程度。

现在让我们通过几位艺术家来看看反手法主义方式处理先验主题的

55

例子。这些艺术家都属于我们之前所说的主要的改革者。首先，我们在
这群人中最年长的洛多维科·卡拉齐这里选择一幅尽可能典型又不复杂
的作品为例——他的艺术品质及其在艺术史上的重要性，如今都被大大
低估了。名为《斯卡齐圣母》[Madonna degli Scalzi]（图14）的作品表现
的是新月上的圣母——该母题来自北方，尤其常见于日耳曼的雕塑中。16
世纪时，这个母题同样在意大利出现，17世纪时，它开始在博洛尼亚人
中广为使用。而在此之后，它大体上流行于西班牙。在卡拉齐的《斯卡
齐圣母》这幅画中，圣子在圣母的臂弯里俯身倾向神情专注的圣弗朗西
斯，把他的小手放到这位圣人晒得黝黑的手里。画面另一侧跪着圣哲罗
姆[St. Jerome]，抬头凝视着圣母。奏乐的天使们半隐半现在普里希玛
[Purissima]头顶的巨大光环中。这是极其简洁的构思。我们在前卡拉齐
风格的[pre-Carraccesque]所有作品中都找不到如此简洁却又如此高贵的
画作。这远胜过洛多维科的老师普罗斯佩罗·丰塔纳用外省的方式画出
的一切！对博洛尼亚人而言，卡拉齐兄弟之前的绘画（从巴尼亚卡瓦罗
[Bagnacavallo]到萨玛契尼、萨巴蒂尼[Sabbatini]、蒂巴尔迪等），除了
极少数特例之外，大都具有摇摆不定和落后于时代的特征。但是，即使
当我们转向佛罗伦萨——16世纪时的手法主义中心地，我们也能发现洛
多维科（他熟知佛罗伦萨）同maniera[手法]一代所做的断裂是多么有
力。为了引证一个粗略的对比，让我们看一下瓦萨里的著名画作《无沾成
胎》[Immaculate Conception]。瓦萨里在他的自传中曾经详细描述过这幅
画（他40年代初为圣阿波斯托利教堂[Santi Apostoli]绘制的作品，此处
使用的插图是卢卡[Lucca]美术馆收藏的他后来的一个版本，图15）。新
月上的圣母被天使环绕，一脚踩在引诱者（绕树而上的蛇）的头上。枯萎
的树枝上绑缚着亚当和夏娃、摩西和亚伦、大卫，以及其他先人和先知，
就像我们在描绘地狱边缘的画作中看到的那样。这一著名图像是非常典型
的16世纪象征观，后来诸如基门蒂·德恩波利[Chimenti d'Empoli]这样
的艺术家仍然对其加以采用。再现神秘的"无沾成胎"的作品在当时教会
辩论的前景中格外突出（尽管它到19世纪才上升为教义），它们尤其适合

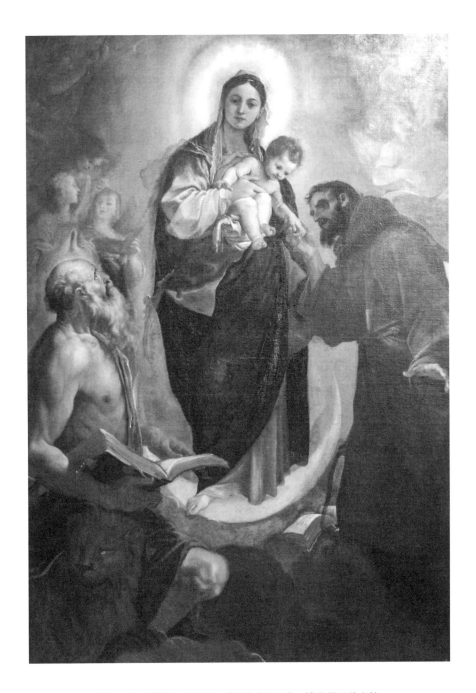

图14　洛多维科·卡拉齐，《斯卡齐圣母》，博洛尼亚美术馆

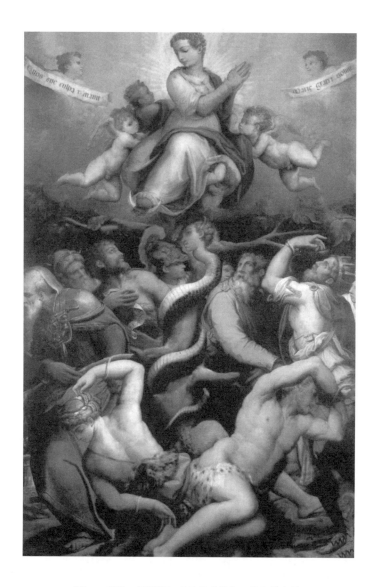

图15　乔治·瓦萨里，《无沾成胎》，卢卡美术馆

于这种文学的、释经的尝试。⁴瓦萨里的绘画在各个方面都有悖于洛多维科
呈现出的新精神——就形式而言，他用人物身体填满空间，使用各种装饰
和纹样元素（例如，前景中身体交叉的亚当和夏娃），使用伪米开朗琪罗
风格的姿势，用图绘细节代替色彩。更加引人注意的是精神内容方面的差
异，一切情感内容都僵化成了寓言式的抽象。但是，洛多维科显然没有在
他的《斯卡齐圣母》中再现特殊的"无沾成胎"。圣母臂膀中的圣子，还
有在场的两位圣人，从严格的定义上来说都不是"无沾成胎"主题常见的
内容，实际上他们相当出人意料。因此，对我们来说更有意义的是，尽管
存在这些不一致，但是，圣母立于新月之上这个景象，对大众而言，已经
是无沾主题的意象。⁵实际上，洛多维科的这幅优美名作在很大程度上是
17世纪再现无沾主题画作的主要发起者之一，免除了寓言和象征的装
饰——圣母以浅色的光环为背景，云彩飘浮在天使们或托举或环绕的新月
上；空中飞起的圣母高贵且常常陷入狂喜的神迷。紧随洛多维科的样式
之后，他的学生圭多·雷尼［Guido Reni］将新月上的圣母（这次专门作
为无沾主题）画成一圈天使围合光环的样子，几乎覆盖了整个画面的上
部（福尔利［Forli］）。西班牙那些数不胜数的无沾意象或许要归功于他的
直接影响——其中有些非常著名，最受欢迎的当数穆里洛［Murillo］的作
品。⁶奇迹般克服了原罪的寓言式"无沾成胎"画作被撤销，有利于"无沾

<div style="text-align: right">57</div>

<div style="text-align: right">58</div>

4　关于《无沾成胎》主题的不同作品可参见K. Künstle, *Ikonographie der christlichen Kunst* (Freiburg im Breisgau, 1928), I, p. 646，以及书中引用到的参考书目（尤其是Graus, 1905）。

5　参见Alfred Woltmann和Karl Woermann, *Geschichte der Malerei* (Leipzig, 1879), III, p. 126; A. Riegl, *Entstehung der Barockkunst* (Vienna, 1908), p. 168; Künstle, *Ikonographie* I, p. 656，并把洛多维科的画同再现《无沾成胎》的作品进行比较。得出这一结论的一个特征就是常在这些作品中出现的新月，而另一个特征则是圣方济各的出现。因为，正是圣方济各会修士首次为他们的《圣祷》［*Officium*］（这是西克斯图斯四世［Sixtus IV］在1480年左右批准的）采用了"无沾成胎"的祷文。

6　圭多·雷尼接受西班牙公主的委托创作了一幅类似的画，"una beata Vergine in mezze a duoi angeli, rappresentante la Immacolata Concezione"。历经重重不幸遭遇之后（参见Malvasia, *Felsina Pittrice*, II, p. 37），该画落入西班牙驻罗马大使的手中，因此，这幅画显然对西班牙绘画产生了直接的影响。但是，同样必须考虑的是，马德里圣费尔南多学院［Academia di San Fernando］里的《无沾》一画；它被正确地归为卡瓦利耶·达尔皮诺［Cavalier d'Arpino］的作品，参见H. Voss, *Die Malerei der Spätrenaissance* (Berlin, 1920), p. 588f.。目前尚不清楚的是，这幅画与雷尼的画在当时可能存在什么样的关系。但它再现马利亚受冕，使它成为另一种类型。

成胎"本身的人物形象普里希玛。

　　所以，幻觉和先验主题中温和的人类现实正是洛多维科将这个人物与手法主义观念的抽象和理性主义区分开来的东西，它们成为17世纪时开始占据主导地位的新观念的原型。正是因为观念上这种相同的巨大变化，一切象征性的、深奥的装饰物于是被简化成一种直观就能理解的标志——新月。这种新态度还可见于表现相关主题的光学幻象中，可见于丰富的色彩层次中，它们再次指向了以色彩丰富著称的辉煌的威尼斯画派时期。[7]

　　对柯勒乔的接受同时表现在对光线的处理（例如年迈的圣哲罗姆威严头颅上的光线）和圣子的视觉短缩法上，这对未来的发展同样重要。然而，这件作品就整体而言并不折中，至少不比之前的博洛尼亚人的作品更加折中；相反，它拥有真正个体性的音符，与一种非常特殊的抒情性相合拍。抒情性本身不同于*maniera*［手法］所具有的寓言式倾向和理论化倾向，尤其不适合于风格之中线性的、图式的因素。这个时期，该世纪结束之际，正是在卡拉齐兄弟的圈子里，风景的出现是一个明确的标志（风景既不可能也的确没有在最为极致的托斯卡纳手法主义中发挥过任何作用）。因为风景常常包含着强烈的抒情因素。所以，我们在这里讨论的是主观领域的介入，通过光、色的视觉辅助手段，表达和强调。它的存在靠的是意识，而非建构。

　　如果从洛多维科参差不齐的大量作品中再选一幅总体布局完全不同于上一幅的作品来进行考虑，我们还是会得出同样的结论。这仍然是一幅关于幻觉的再现作品——《基督变容》（博洛尼亚美术馆，图16）。[8]该作品为圣彼得大教堂的主圣坛设计，抒情的理想化不如动态的冲击力重要，而冲击又必须足够强烈，才能保证在远处就可以看见。但是，这幅画与手法

7　洛多维科是最先在棕红色的红玄武土底色上作画的人之一，这为他的画赋予了一定的重量感，不同于手法主义的技巧。

8　参见我的文章 "Contributo alla cronologia e all'iconografia di Lodovico Carracci", *Cronache d'Arte*, III (1926), pp. 1–15, 这幅画创作的时间必定是在1595年前后。

主义绘画的关系，在形式上和精神上基本与之前的例子相同。它与卡斯泰洛城里罗索的《基督变容》（图17）保持着同样的关系，洛多维科的《斯卡齐圣母》与瓦萨里的《无沾成胎》也是这样。同样（这实际上是对《基督变容》的意译），在罗索的画中，知识、象征和古怪占据着主导，尽管它在时间上可以追溯到手法主义运动之初（1530年以前）。事实上，瓦萨里也认为罗索的这幅画值得注意（"e quivi fece mori, zingani, e le più strane cose del mondo"），他怀疑该画是否真的根据赞助人的意图所构思。另一方面，洛多维科回到了简洁的、通常理解的再现方式上，即便《基督变容》旨在揭示神秘。就像拉斐尔在其名作的上半部画过的场景那样，上方，基督身着"华丽的白袍"飞腾在摩西和以利亚［Elijah］之间；下方，则是三个极度震惊的使徒。提香在圣萨尔瓦托雷教堂［San Salvatore］的晚期作品《基督变容》或许对洛多维科产生的影响更加直接，该画的前景中是巨大、鲜艳、模糊的使徒形象。柯勒乔的影响也能非常清楚地看到，尤其是他画于圣乔万尼教堂中的那个异常激动的男人形象。结果就是一件作品完全与手法主义的一切断绝关系。基于光线和紧凑体量的强烈动势，身体涌入空间中，在实际情况和视觉效果上都将其填满。洛多维科的这幅作品最撼动我们的是，它和所有同辈改革者的作品相比，尤其是和他的兄弟安尼巴莱与阿戈斯蒂诺的作品相比，有着更加纯粹的"巴洛克式"风格。通过光线发挥特殊作用，它动态地释放了体积庞大的各种形式。这种从博洛尼亚前辈而来的改变清晰可见。由于我们已经无法追溯马尔瓦西亚提到的巴尼亚卡瓦罗、蒂巴尔迪、卡米洛［Camillo］和朱利奥·切萨雷·普罗卡奇尼［Giulio Cesare Procaccini］的各种《基督变容》，所以，我们必须转向一些尺度相当且同样著名的构图来进行比较，例如，奥拉齐奥·萨玛契尼的《圣母的加冕礼》［Coronation of the Virgin］（博洛尼亚美术馆，图18）。

60

尽管卡拉齐兄弟——包括洛多维科——没有鄙视前辈的做法，就像他们采取了前人诸多特征所显示的那样，但是，他们的差异无疑要远远大于相似性。一切都是maniera［手法］——拥挤的人、痛苦而扭曲的姿势、

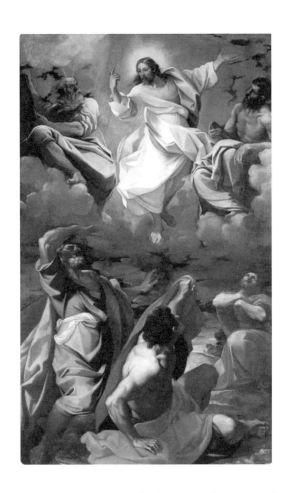

图16　洛多维科·卡拉齐,《基督变容》,博洛尼亚美术馆

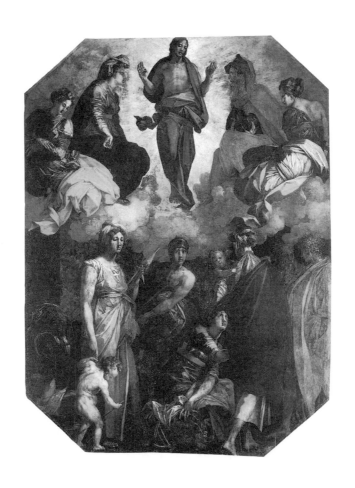

图17　罗索·菲奥伦蒂诺，《基督变容》，卡斯泰洛城大教堂

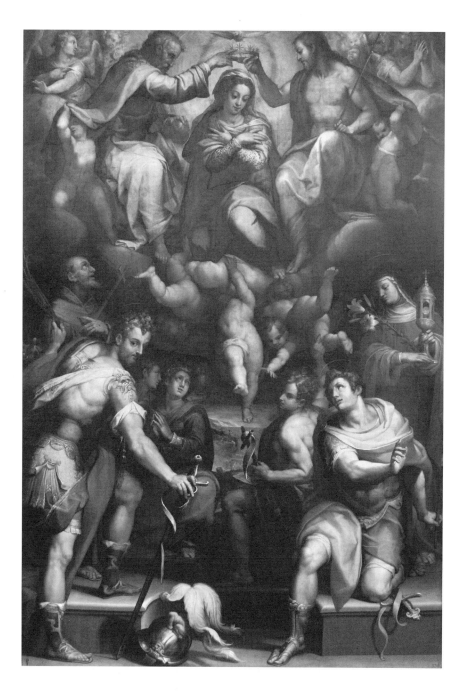

图18　奥拉齐奥·萨玛契尼,《圣母的加冕礼》,博洛尼亚美术馆

深浅各异的冷色。相比之下，洛多维科的画作解决了装饰僵硬的问题，寥寥几个人物饱含一种新的精神，显示出勃勃生机。我们在博洛尼亚以外寻找比较仍然是这样。晚期手法主义者费代里戈·祖卡罗的《基督复活》因其急促兴奋，停留在纯装饰上。和所有这些不同，洛多维科把形式和精神都引向了新的发展之路；他的影响要远远大于人们通过阅读有关这个时期的最新概述所能假设的东西，其中，洛多维科总是被只言片语一笔带过。

安尼巴莱的哥哥阿戈斯蒂诺·卡拉齐的《圣哲罗姆的圣餐》[Communion of St. Jerome]无疑是在形式和题材上都有全新感觉的杰出例子。但是，这幅重要画作就和阿戈斯蒂诺悉心绘制的其他作品一样，不太关心用何种新方式处理先验主题，而更关注枯燥的构图。（他的某些作品甚至稍有离题，例如《圣母升天》。）

另一方面，弟弟安尼巴莱的艺术对于先验主题在自我节制的新精神中发生的改变产生了深远的影响。同洛多维科相比，人们更容易被安尼巴莱的作品震惊——各部分之间的关系更加紧凑，明暗对比法的处理更加有力但更加精致，规范地（后来甚至是用明确古典的方式）描述身体体量和精神背景。与柯勒乔的关联是不可否认的，尤其是在早年，但这关联并不像假设的那么大。柯勒乔的色彩融合，帕米贾尼诺的优雅，在安尼巴莱的作品中都让位给了重得多的观念。而且，他的色调特别温暖、丰富，甚至在新的方向趋势中表现出甜美的色彩。在圣格里高利教堂里1585年的那幅《基督受洗》[Baptism of Christ]（图19）中，画面仍然凌乱地布满人物。他们不太自在地彼此穿插在一起。前景中的男孩在姿势上有许多手法主义的特征（帕米贾尼诺式的，或者还有丁托列托式的）；打开的天空欢迎天堂来客的精巧视角，受到了帕尔玛的强烈影响。这是一幅非常年轻的图画，充满了画面魅力，对博洛尼亚来说，简直就是一个新的图像传统，但是，这还没有向新的古典感迈出决定性的一步。不过，在安尼巴莱的这幅《基督受洗》旁放上一两幅同样主题的手法主义作品，会是非常有趣的事情。接下来让我们比较一下，一个典型的佛罗伦萨手法主义者

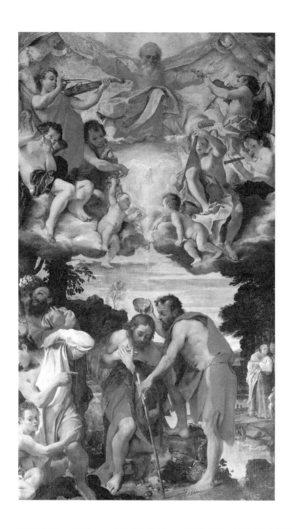

图19　安尼巴莱·卡拉齐,《基督受洗》,博洛尼亚,圣格里高利教堂

亚科皮诺·德尔·孔特［Jacopino del Conte］（圣约翰斩首堂［San Giovanni Decollato］，1541年，图20）手里，这个主题的处理方式，我们最好欣赏一下安尼巴莱如何通过研究柯勒乔和威尼斯画派，迈向的新的身体性和空间性。显然，当人们转向桑蒂·迪·蒂托的《基督受洗》（科西尼美术馆［Galleria Corsini］，图21）时，情况是完全不同的，追溯时间的话，或许比安尼巴莱的画要早十年。因为在这幅画里，反手法主义运动所追求的许多东西已经实现，尤其是更明显得多的简洁性。在安尼巴莱的画里，天空中有上帝圣父和天使们的音乐会，就像基督在约旦受洗的真实场景一样开阔。但在桑蒂·迪·蒂托的画里，只呈现了后者，并且限于相对少的人。天使们的盛大排场并不明显，只有黑云中的一道亮光代表了超自然。所以，这里的桑蒂·迪·蒂托比年轻的安尼巴莱还要先进得多，反而是因为他在晚期手法主义中扮演的角色大都非常保守。不过，由于他的艺术权力还不够大，所以，他从未成为新风格的发起者。[9]

62

安尼巴莱的著名作品——1587年的《圣母升天》（德累斯顿美术馆［Dresden, Gemäldegalerie］，图23）更加"新颖"，它和一切其他的手法主义作品截然不同。这幅画让人惊讶，一方面是因为它巨大的新鲜感，另一方面则是因为它非同寻常的结实、厚重，近乎笨拙。提香——尤其是他举世闻名的学院画——所产生的影响自然是容易辨认的，比如，他试图将尘世之人与天堂之人联系起来。但是，安尼巴莱将这种联系刻画得更加紧密。更沉重、更庄严的圣母既未飞向上方，也未立于云上或在云层上飞翔，她反而紧贴着使徒的头顶，展开双臂滑翔。这样一来，她就和使徒们建立起了紧密的联系。这些使徒比提香画中，或者甚至手法主义作品中的

9 佛罗伦萨圣朱塞佩教堂［San Giuseppe］里桑蒂·迪·蒂托那幅让人印象深刻的《基督诞生》（图22）是根据巴尔迪努齐［Baldinucci］早在1564年的作品所作，它抛给观者这样一个问题：这是有意识地恢复拉斐尔、佩鲁齐画中的文艺复兴理念，还是对一种相似的、从未绝迹的学院暗流的延续？总之，这幅画肯定揭示了现实主义和肖像画的特征——尤其在约瑟夫这一人物形象上（在洛多维科1600年起所作的《施洗者约翰的诞生》［Birth of John the Baptist］中，我们可以看到极其相似的东西）。该画绝非毫不重要的，它的创作者不应在新风格的创造史中被忽视掉。

使徒更具世俗性。前景中用侧影方式建构的使徒人物形象，尽管是完全有形的、立体的，但其广泛考虑的光影区和粗糙鲜活的特征，都是卡拉瓦乔和他之后的鲁本斯不久后也要走上的道路。既新颖又惊人的是这些现实主义的人物形象被置于古典的或古典化的舞台背景中的方式。该画前景中有一具被挖出的石棺，中景的左侧是立柱，右侧是一个相对较小的柱厅（一种墓地纪念碑）。这一静态的背景诚然还不像空间那样完全清晰明了。我们知道这是首次尝试，所以整个问题尚未全盘把握。但是，追求更加有力的统一和易于理解的观点，这种意图显而易见。更浓的颜色、个性化的类型，以及在此基础上对受限的戏剧舞台周边空间带有适度幻想的创造，都服务于同一个目的——更加清晰的视觉呈现。同这幅画相比，博洛尼亚的 *maniera*［手法］艺术家们所作的其他《圣母升天》作品（如蒂布蒂沃·帕塞罗蒂［Tiburtio Passerotti］作于献主堂［Santa Maria della Purificazione］的那幅，或是普罗斯佩罗·丰塔纳作于布雷拉［Brera］的那幅填塞过满的《圣母升天》），大都完全僵化成冷漠的图式，上与下——天堂与俗世——仍然没有联系。唯一相似的世俗构思的马利亚现身，只能在费代里戈·巴罗奇的作品中看到，例如他的《人民的圣母》［*Madonna del Popolo*］就有着与安尼巴莱笔下的圣母极为相似的成熟特征。但是，巴罗奇的魅力，他柔和的渐变技巧，尤其是那有别于他所有其他画作的闪烁色调，使他完全不同于安尼巴莱沉闷的庄严性。

　　如今看来，安尼巴莱在另一幅画中表现得更加典型，在这里他达到了古典的（或古典化的）成熟（皮蒂宫，图24）。尘世和宇宙再次结合起来。基督被拥上云端，在一个半圆的光环前张开双臂，彼得和约翰各居一侧。圣赫门吉尔德［St. Hermengild］和抹大拿就在天国的下方，几乎触及云层；右边是圣爱德华［St. Edward］（他经常帮助跛足者，因此，在背景的中央有个醒目的爬行者），他在为他所保护的奥多阿尔多·法尔内塞［Odoardo Farnese］乞求天国的恩泽。这项新运动的典型特征，在于卡拉齐在原则上反对将捐赠人画入宗教画，因为他们会破坏作品的统一特征。

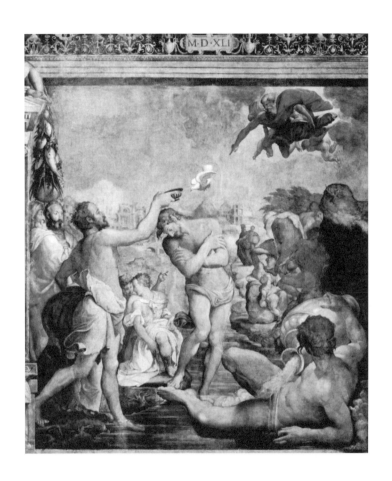

图20 亚科皮诺·德尔·孔特,《基督受洗》,罗马,圣约翰斩首堂

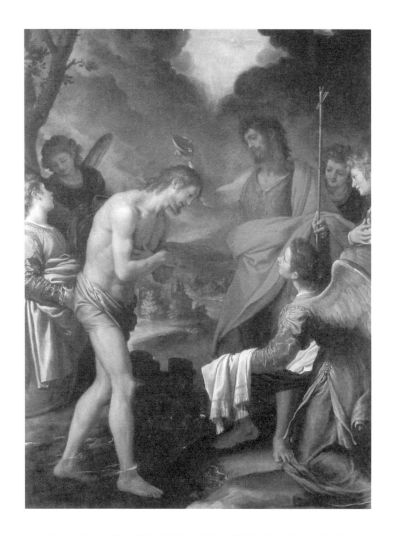

图21　桑蒂·迪·蒂托,《基督受洗》,佛罗伦萨,科西尼美术馆

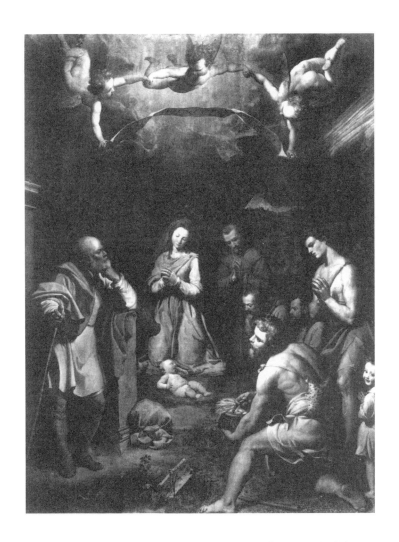

图22　桑蒂·迪·蒂托，《基督诞生》，佛罗伦萨，圣朱塞佩教堂

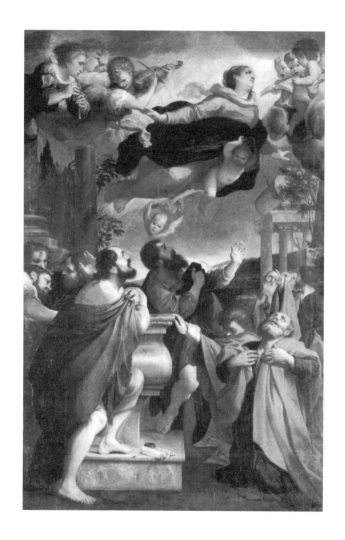

图23　安尼巴莱·卡拉齐,《圣母升天》,德累斯顿美术馆

但在这幅画中，捐赠人却是画面连贯的必要条件——一切都和他相关联，即使他自己谦逊地退到了角落上。一幅如此清晰的画作，拥有如此"鲜活的"人物，用如此亲密的宗教情感将云层中的天国之人和地面上的圣人、捐赠者包围在一起，这是盛期文艺复兴以来从未有过的。让我们拿更早一些的博洛尼亚大师奥拉齐奥·萨玛契尼来做个比较。他在圣保罗教堂［San Paolo］中的画（画于1570年左右，图25）就像安尼巴莱的画一样：天国大开，基督在天使的环绕中现身，马利亚和约翰跪在云层上；下方则是圣马丁［Martin］和彼得罗尼乌斯［Petronius］，后者是博洛尼亚的赞助人，他和阿西内利塔［Asinelli towers］在画中所处的位置与奥多阿尔多的肖像在安尼巴莱画中出现的位置相同。在萨玛契尼的画中，风景只是一个背景暗示，但在安尼巴莱的画中，风景的全新发展（他是这方面的领袖）却是以气氛的处理，以及山和建筑（圣彼得大教堂）等构造层次的有序后退为特征。不过，风景只是画面结构作为整体的结果，而这个结构明显建立在完全古典的法则基础之上；前景——或者说表演场景——是供人近观的四个"表演者"；中景则是现实主义的跛足者形象；最后，背景是风景和建筑。神迹像一条宽带子似的紧挨着前景的上方展开，而不是像萨玛契尼的画中那样，后退到漏斗似的远景中。古典的"胜利者基督"［*Christus Triumphator*］再次出现。如果没有罗马盛期文艺复兴的影响，诸如此类的新构思是难以想象的。事实上，在这个例子中，我们可以指出一种直接的关系；这幅画的前身是拉斐尔画派（或许是彭尼［Penni］）所谓的"五圣人"[10]。安尼巴莱在帕尔玛的时候，这幅画极有可能就在那里（圣保罗大教堂）（1674年，斯卡拉穆恰［Scaramuccia］提到过这幅画在那里），如果是这样的话，那他必然曾经对其做过彻底的研究。总体设计是完全一样的，但安尼巴莱给它添加了大量柯勒乔的成分，因此，同其僵硬、严肃、拉斐尔风格的范本相比，他的画要流畅得多，在着色方面也更吸引人。然而，

<div style="margin-left:4em; color:#888;">64</div>
<div style="margin-left:4em; color:#888;">65</div>

10　参见Aldo Foratti, *I Carracci* (Città di Castello, 1913), p. 225。

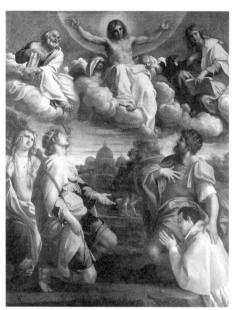 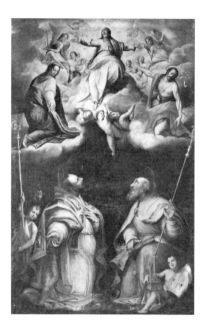

图24　安尼巴莱·卡拉齐，《荣耀基督》，　　　图25　奥拉齐奥·萨玛契尼，《荣耀基督》，
　　　　佛罗伦萨，皮蒂宫　　　　　　　　　　　　　博洛尼亚，圣保罗教堂

古典化的趋势甚至比"五圣人"中的更加明显且典型，尤其是在该画下半部分的层次系统中。简而言之，此处我们讨论的是一件发生转变的作品；安尼巴莱不再只是从北方意大利艺术获取灵感，而是越过手法主义，回到了以古典方式建构的盛期文艺复兴的艺术上。这幅画必定是他受雇于法尔内塞家族之初所作，所以在时间上应该是在1595年之后不久。随之而来的16世纪最后几年，安尼巴莱创作了他最为重要且最为著名的作品——罗马法尔内塞画廊的室内装饰。由于拥有之前装饰博洛尼亚那些宫殿的经验，所以，他比任何其他画家都更加胜任。但是，即使在这里，他也丝毫没有用到手法主义的装饰和纹样元素。在他晚期的宗教画里，他获得了真正不朽的重要性，没有丝毫线性形式主义的痕迹。在他创作的《圣母的神化》[*Apotheosis of the Virgin*] 的大量作品中，人民圣母堂 [Santa Maria del Popolo]（1601年之前名为切拉西礼拜堂 [Cerasi Chapel]）里的那幅临终之作最引人注目。正如16世纪早期的某些《圣母升天》一样（例如，索多马在锡耶纳的圣贝尔纳迪诺教堂 [San Bernardino] 所作），天使们托着圣母，直接从石棺上升起；同之前的画作相比，这里的圣母与尘世的那群使徒联系得更加紧密，或至少在结构上更为整体，正因为如此，这一幻象就更加引人入胜。同之前的任何时候相比，这一神迹的出现都更人性化，也就是说，从人性本身来讲，它同手法主义抽象的疏离形成了对照。

这种相同的法则变化还可见于其他画家，只是不同的个体和地点会出现各种变体，我们可以将他们与著名的卡拉齐一起放入"改革者"这一系列中。他们再现《圣母升天》或《基督上十字架》之类的场景时也有同样的趋势，天堂和地面（神圣和世俗）交遇到一起。但是，由于我们无法将同样宗教主题下的各种杰出案例一一列举出来，我们就只能在不同语境中探讨其中的某一些人。例如，奇戈利在阿雷佐 [Arezzo] 的《基督复活》（1591年）强烈倾向于手法主义（部分模仿了蓬托尔莫），因为卡尔迪 [Cardi]（人称奇戈利）逐渐偏离了老师亚历山德罗·阿洛里引导他走的路。无疑，他的另一位老师桑蒂·迪·蒂托抵消了这种影响。奇戈利犹豫

66

了一段时间，但最终还是坚定地背离了一切手法主义的东西，成为理性改革运动的忠实一员。他为恩波利绘制的《基督下十字架》[Descent from the Cross]（现藏于皮蒂宫）——艺术史上如此重要的作品——极为清楚地体现了这一点。在他的《看啦，这人》[Ecce Homo]*之类的晚期作品中，这甚至表现得更加明显。

在这群人中的年轻一辈里，以切拉诺之名为人所知的乔瓦尼·巴蒂斯塔·克雷斯皮值得注意。正如人们所预料的，他的改革方向反映的是他自己所在的当地画派的状况，所以，既不是托斯卡纳，也不是博洛尼亚，而是暗示着伦巴第。他是米兰新一代的领袖。[11] 他同样被卷入现实主义的新趋势中，不过，甚至在他晚期的作品中，我们仍然能够指出手法主义余留下来的某些过时元素。但是，在我看来，更为重要且有意义的是他那些漂亮的巨幅圣母画（例如，乌菲齐美术馆，图26；以及布雷拉；还有《切尔索圣母》[Madonna del Celso]，它与丰塔纳在都灵所作的圣母雕像在一起）所具有的美好品质，它们的出色之处在于其超乎寻常的简洁、构图的对称性，以及形式的稳定性和色彩处理的丰富性。[12] 正如各有各法的卡拉齐兄弟等人一样，切拉诺把他的风格建立在其本土伦巴第的前手法主义风格的基础上，尤其是莫莱托［Moretto］稳固、高贵且井然有序的形式上——就连卡拉瓦乔也大大受惠于他。波尔代诺内［Pordenone］同样对他产生过影响。[13] 后者曾在克雷莫纳［Cremona］和皮亚琴察［Piacenza］工作，不该

67

* 即《戴荆冠的耶稣》。——译注

11　朱利奥·切萨雷·普罗卡奇尼同样如此；他与切拉诺合作过一些作品，包括米兰大教堂中博罗梅奥的那些画。他比同时代的其他人有更加强烈的柯勒乔风格。要了解更多关于他的东西，可以参见 Nikolaus Pevsner, "Giulio Cesare Procaccini", Rivista d'arte, XI (1929), pp. 321-354。

12　关于此点，我并不太赞同佩夫斯纳在他这篇极其重要的文章中所表达的观点，即 "Die Gemaelde des Giovanni Battista Crespi genannt Ceranno", Jahrbuch der preussischen Kunstsammlungen (Berlin, 1925), XLVI, pp. 259-285。

13　例如，可以将切拉诺作在大教堂的《圣卡洛·博罗梅奥的领地划分》[Divisions of the Possessions of San Carlo Borromeo] 一画中位于阶梯上的那些女人同波尔代诺内作于皮亚琴察的《圣母的诞生》[Birth of the Virgin] 中的女人进行比较。

图26　切拉诺，《圣母、圣子和圣人》，佛罗伦萨，乌菲齐美术馆

在我们追溯伦巴第新风格的发展过程中遭到忽略。要正确评价切拉诺绘画中的"新趋势"所具有的优势，我们只需将它们同典型的伦巴第手法主义者G. B. 特罗蒂［G. B. Trotti］那些为人常见的绘画作品进行比较。它们之间的差别基本上就等同于卡拉齐兄弟与萨玛契尼（以及诸如此类的人）之间的差别，仅仅是本土风情的不同。所以，切拉诺也是"新人"之一，是改革者，就像他更多的画作（尤其是米兰大教堂中的圣卡洛·博罗梅奥［San Carlo Borromeo］系列）所显示的那样。

然后还有卡拉瓦乔。相较于其他人而言，先验、神秘、狂喜更不符合他的天性，这是人尽皆知的。但他又不能完全漠视其教会赞助人的要求，所以，看看他如何将理念领域提出的先验和神圣处理得"真实化"［realizing］的问题，是非常有意思的事情。他早期的《逃往埃及》［Flight into Egypt］中的有翼天使尽管与洛托［Lotto］密切相关，但是具有手法主义的特质；他中期的同类人物形象（柏林《圣马太》［Saint Matthew］）已经变成了结实、丰满的年轻女性。他描绘抹大拿，就像她是风俗画场景中悲伤的小妓女。[14]因此，我们很难在他这个例子里谈及"开放的天堂"——从字面上的意义来讲也是这样，天空几乎从未在他的作品中出现过。暗示上方领域存在的唯一迹象就是向下猛冲的天使，这在卡拉瓦乔的许多画中出现过，并且都是以大致相同的形式。其中具有代表性的是：巨幅《圣马太的殉难》［Martyrdom of Saint Matthew］中的天使，那不勒斯的《七善事》［Seven Works of Charity］中的天使，巴勒莫的《基督诞生》［Nativity］中的天使。但是，作为先验象征的天使的出现，实际上只是一种妥协。即使卡拉瓦乔借鉴了米开朗琪罗（例如在这个天使形象的例子里）[15]，并在他更大幅的画中使用了盛期文艺复兴静态的构图结构，但是，他的根基还是深扎

68

14　这极大地刺激了Francesco Scanelli, *Microcosmo* (Forli, 1647), p. 277；他拿这幅画与柯勒乔的《抹大拿》进行对比。

15　人物的身体、头部及胳膊的姿势都使人想起《末日审判》中位于左侧的那个天使，他正拉着一个承蒙上帝选中的人。

在伦巴第先辈的现实主义中。尤其在他关于母题的选择方面——当然也在其他方面，他将这种现实主义发挥到了极致，从而尽可能地让神迹接近于地面——实际上，有时太过接近，以致几乎消失了。

在根据以上选择的作品所揭示的精神和形式趋势，试着描绘了新运动的各位主要艺术家之后，现在我们来系统地考察一下该运动的各种主题，以及它们特有的发展。

"圣保罗的皈依"是16世纪最受欢迎的主题。幻觉的瞬间要求精确的时间限制——例如，圣人从马背上跌落的瞬间正是他看到超自然景象的时候，或者甚至是他听见上帝声音的时候。这必然会特别要求绘画风格具有明显的精神趋势，就像手法主义刚开始时那样。同样，这个主题所具有的形式的可能性也非常适合于手法主义，因为它有大把的机会来描绘极度不安的大规模人群、喧闹的场面、纵横交错的尸体等等。当然，大家都知道拉斐尔那幅挂毯草图，圣人躺在前景中，马匹奔向远方，基督则在上方出现（图27）。[16] 更为著名的是米开朗琪罗在保罗礼拜堂中就此主题所作的巨幅画作，时间可以追溯到16世纪40年代（图28）。画面中心是正在逃离的马匹，左右两侧是骚乱的人群，天国的主人飘浮在上方，基督从他们当中俯冲而下。不过，就连米开朗琪罗的构图也只是在细节上而非整体上为后人提供灵感。萨尔维亚蒂同时（但是非常独立完成的）就该主题所作的版本（多利亚美术馆），或许可以作为典型的手法主义的例子（图29）。该画强调了中心的混乱，中心的焦点是因为炫目的显灵景象而拜倒的圣人这一人物形象。但是，两边混乱纠结的人群、马群，都在构图上被赋予了几乎相同的重要性。幻象本身没有被赋予太多空间。基督在云层中现身，

69

16 《圣保罗的皈依》一画位于多梅尼科·贝卡富米为圣保罗所作的那幅巨画（1515年，锡耶纳）的左侧，同样是高度原创的作品。画中看不到马匹，受惊的圣保罗躺在前景中，神思恍惚，而他的身后是姿势各异的站立着的士兵。显灵景象则在最高处的云层里。

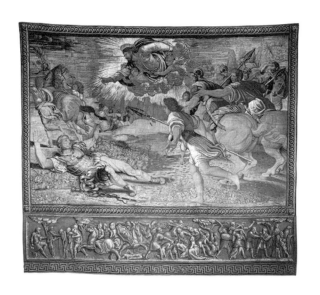

图27　拉斐尔，《圣保罗的皈依》（挂毯），
罗马，梵蒂冈

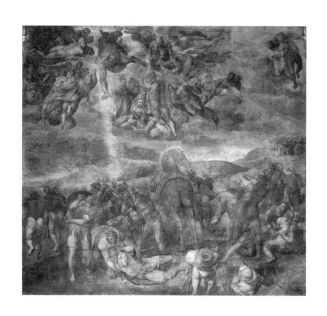

图28　米开朗琪罗，《圣保罗的皈依》，
罗马，梵蒂冈，保罗礼拜堂

一瞥地上风景。圣马尔切诺·科尔索教堂［San Marcello al Corso］里老祖卡罗（塔蒂奥［Taddeo］）那幅让人印象深刻的画作（约1560年）借鉴了萨尔维亚蒂的母题——圣人倒向后方时，一条腿仍在马鞍上。向上升起的人物形象来自米开朗琪罗。但是，除了这些之外，祖卡罗和他们任何一个人都没有关系。他画中的人物形象已经变得更加纠结交错。基督出现时指向下方（正如米开朗琪罗画中那样），直逼前景。

　　在博洛尼亚，我们发现了埃尔科莱·普罗卡奇尼［Ercole Procaccini］——家族中的最年长者——1543年作于圣雅各布圣殿［San Giacomo Maggiore］的《圣保罗的皈依》（图30）。圣保罗，以或多或少米开朗琪罗风格的姿势在前景中伸展开来，左腿支在身后斜躺的马匹身上（正如米开朗琪罗和祖卡罗画中那样）。他抬头面向上方云层中的幻象。士兵们——有些骑在马上——在中景里向两边跑开。沿着交叉的对角线构建出细长、紧凑的构图，但效果仍然是平淡的。跌落的圣人与丹尼斯·卡尔瓦艾特［Denis Calvaert］1579年的一幅素描（卢浮宫，图31）中的圣人有着大体相同的姿势和相似的表情，维也纳私人收藏的那幅作品（图32）也是由这幅素描稍做改变而来。基督就像通常描绘的那样，朝云层外说话；士兵们藏在盾牌后面，来躲避超自然的显灵景象发出的炫目光芒（这一母题只出现在素描中）。马被画在背景中的一侧，后腿直立而起。之后，洛多维科以1584—1589年前后的这些先例做了背景。他采用的人物母题斜靠在前景中，半抬起身子，凝视着上方，但他把苍白呆板的手法主义人物变成了有血有肉的人（图33）。圣人（正如拉斐尔和米开朗琪罗画中那样）已经完全从马上跌下，但是，马匹格外引人瞩目。与手法主义绘画中那些倒下的马儿不同，这里的马儿后腿直立而起，依照短缩法近大远小（虽然不如米开朗琪罗画中的透视那么急剧），并沿着对角线方向进入画中。这和身体扭曲的圣人一起，产生出令人叹为观止的深度投射。在人物形象稍显无序的同伴们上方，或者说中间，画面空间内形成一个漏斗状（这种方法也被洛多维科

70

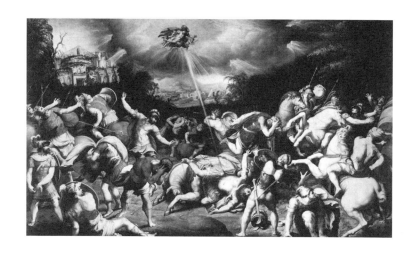

图29 弗朗切斯科·萨尔维亚蒂,《圣保罗的皈依》,罗马,多利亚美术馆

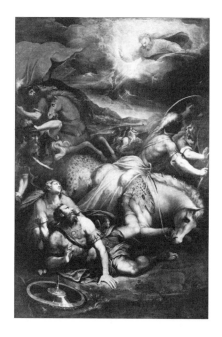

图30 埃尔科莱·普罗卡奇尼,
《圣保罗的皈依》,博洛尼亚,
圣雅各布圣殿

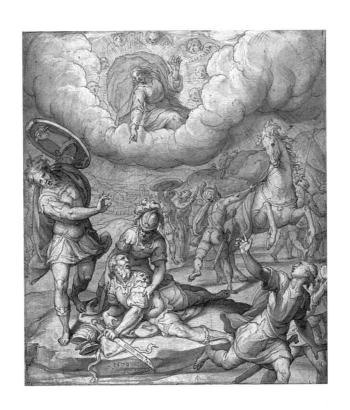

图31 丹尼斯·卡尔瓦艾特,《圣保罗的皈依》(素描),巴黎,卢浮宫

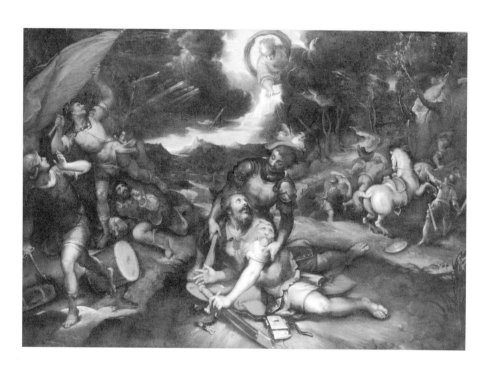

图32　丹尼斯·卡尔瓦艾特，《圣保罗的皈依》，维也纳，私人收藏

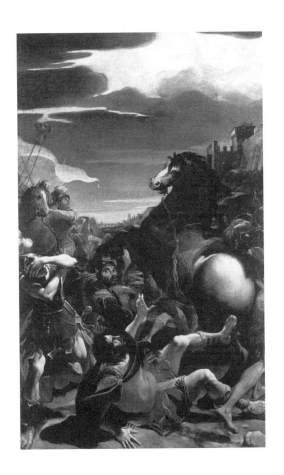

图33　洛多维科·卡拉齐，《圣保罗的皈依》，博洛尼亚美术馆

用于其他画中），终结于风景中的一座桥处。重要的是，在云层之间的丝丝光亮所形成的条纹状天空中，看不到通常那种拟人化的幻象。既没有出现基督，也没有出现成群的天使，只有一大片亮光。茫然又神迷的扫罗/保罗凝视着这片亮处——他不幸的起因，因为当时传出了耶稣的回声："扫罗，扫罗，你为什么要害我？"他的同伴也如圣经文本所显示的那样，听见了声音，但没有看见任何人。于是，幻象在这里只是通过它的人类接受者身上可见的结果而得到暗示。[17]

71 　　到目前为止，对《圣保罗的皈依》处理得最为激进的要数卡拉瓦乔。他在切拉西礼拜堂的那幅巨制（1600年左右，图34）根本没有为幻象留下一丁点儿空间。巨大的马匹和站在马头边上的老人（或许是从丢勒1505年的铜版画中获得的灵感）填满了画的整个背景，阻挡了天空等一切景象。和他们保持一定距离的前景中，躺着圣保罗，这一人物形象用极度透视短缩法画成（参见祖卡罗等人的画）。他张开双臂，紧闭眼睛，就像圣经文本中描述的一样（也像祖卡罗等人画中描绘的一样）。这幅画格外有力，并且让人印象深刻。神迹正在唯一一个人的内心产生，只有通过神迹在他身上产生的反常效果，观者才能意识到神迹的存在。[18]

　　"在以马忤斯的基督与门徒"［Christ and the apostles at Emmaus］这一主题（次一级的"最后的晚餐"）曾为真正的手法主义者所用，不过只是小受欢迎。基督被钉上十字架三天之后，在两个门徒去以马忤斯的路上向他们显灵。当基督为到达旅馆的二人掰开面包时，他们从这个姿势认出了他。这一主题的简洁性没有为手法主义所热衷的剧烈运动和装饰作用提供借口，或许对手法主义趋势也没有什么吸引力。由于它和"最后的晚餐"如此相似，所以，没有多少教会团体要求描绘这一场景。直到盛期文艺复兴，

17 引起我注意并已由博洛尼亚文物局证实的是，画面右上角有一个几乎不可见且只用单色描绘的基督形象。这可能是后来加上去的；但不管怎样，这都没有改变这件巨幅画作的主要意旨。

18 以上四段已被加入原德语版本中。

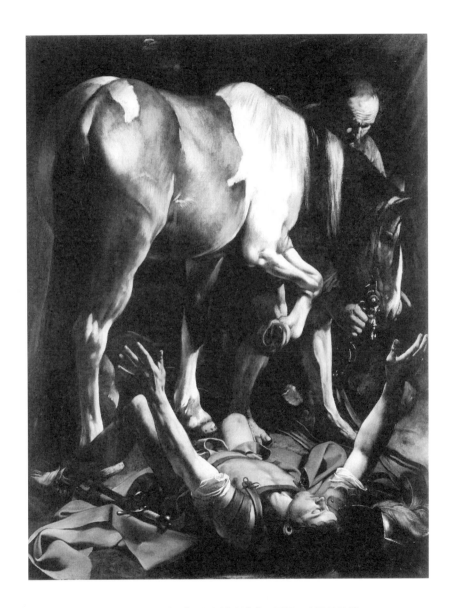

图34　卡拉瓦乔，《圣保罗的皈依》，罗马，人民圣母堂

它都很少作为独立场景出现，通常只是作为基督受难的续发事件的一部分。但在16世纪，它作为独立主题走向前台，尤其可见于威尼斯的艺术家——贝利尼［Bellini］、提香、莫莱托和韦罗内塞［Veronese］。而在世纪末的反手法主义运动中，它在那些转向威尼斯盛期文艺复兴寻求灵感的画家们那里，再次受到青睐。该主题的简洁性，还有它神秘的内容，同样在北方国家为这类题材赋予极高的价值。它的发展巅峰可见于伦勃朗藏于卢浮宫的那幅画。

72　　　　蓬托尔莫的《在以马忤斯的晚餐》［*Supper at Emmaus*］（1528年，它显然在构图上与丢勒在《小受难》［*Small Passion*］中表现的场景有直接关系）是我所知道的由早期手法主义者创作的唯一例子。正如我们在蓬托尔莫的作品中常见的那样，抽象性与精神性在尽可能纤细的人物形象中获得了强调。由三角形和光环框起的上帝之眼，飘浮在这个神性之人的头顶上，而在桌子后方，基督两侧是几个激动至狂喜的人。威尼斯的那些例子则完全不同。尽管韦罗内塞藏于卢浮宫的画作中用一群世俗的人物形象——男人、女人和孩子——丰富了这一场景（就像他惯常所做的那样），但是，提香具有庄严美的那幅作品（卢浮宫，约1540年）却更吸引我们的注意。它的特殊效果在于那开阔铺展的白色桌布，在于人物数量减少到只有基督、两个门徒、小酒馆老板和年轻的仆人。莫莱托在布雷西亚［Brescia］所作的《晚餐》（同样在1540年左右）与此有关，但更加简化。[19]画中的一切都集中在耶稣掰开面包时门徒认出我主的那个高潮时刻（只是，马上就要再次地失去他了，参见《路加福音》24章31节）。

佛罗伦萨一地，我只能以奇戈利（或其画派）藏于皮蒂宫里的一幅画为例，这幅画更接近韦罗内塞的那幅，但是它比通常所见的画作更大程度地将次级人物放入了这个活动中。卡拉瓦乔再现这一场景的作品则更加重

19　哥本哈根［Copenhagen］的版画收藏室藏有为该画所作的素描。

要，且有代表性得多。它们源自北方意大利处理这一场景的方式，就如我们在提香和莫莱托的画中看到的那样（因为布雷西亚在艺术上与卡拉瓦乔密切相关，而且出生地也距离很近）。这里有两个版本，贝洛里都提到过。相对简洁的版本是马尔凯塞·帕特里齐家族［the Marchese Patrizi］拥有的那幅（图35）。基督的姿势和提香画中的一样，右手抬起，而在他面前的桌子上，放着已经掰开的面包。小酒馆的老板站在桌子后面，在基督和一个门徒之间，位置的设置类似于提香。画中还有一个老妇人。两个门徒凑向基督，就像莫莱托画中一样，表现出惊讶的举动。其中一个门徒的画法还让人想起莫莱托画中左侧的那个门徒。在伦敦的那个版本中（图36），面包被赐福之手稍许挡住，因此没有起到如此重要的作用。另一方面，姿势更加生动——这是天启，从门徒们（尤其是右边那个有胡子的门徒）张开手臂的姿势中充分显示出来。酒馆老板更多地退到了阴影里，满脸皱纹的老妇人没有了，桌上的静物却更加丰富。不管怎样，两个版本无疑都从一切手法主义的特征中解放了出来，但这再一次地是依靠先前一辈的后古典主义范本实现的，从各方面来看，莫莱托就属于这一辈。所以，在卡拉瓦乔这里，同样出现了新的、内向的精神性，同时还有他对造型的、身体的，以及现实主义价值的强调。奇迹般显灵的基督已经变成了人——或者几乎可以说是新教徒。

圣人们的幻象此时也被人性化了，这同样是非常重要的。圣人们本身甚至呈现出朴实无华的特征，引发了一种特殊的内向性。产生过幻象的圣人中，最为重要同时又最具有人性的要数圣方济各，他的圣痕在15世纪的意大利——甚至整个盛期文艺复兴——出现得相对较少，在16世纪后半叶才开始崭露头角。但值得注意的是，他并没有真正出现在具有"哥特化"趋势的手法主义里，却在较次一级的重要趋势中出现。呈现这股潮流的代表人物是费代里戈·巴罗奇，接下来是在博洛尼亚人那里，而在佛罗伦萨人

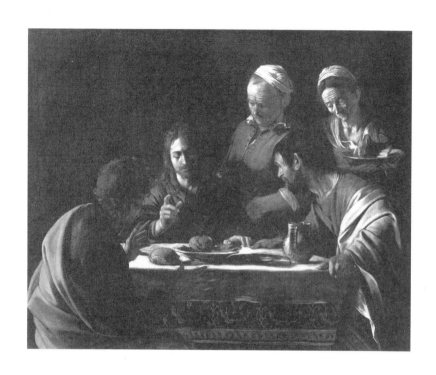

图35　卡拉瓦乔，《在以马忤斯的晚餐》，米兰，布雷拉美术馆

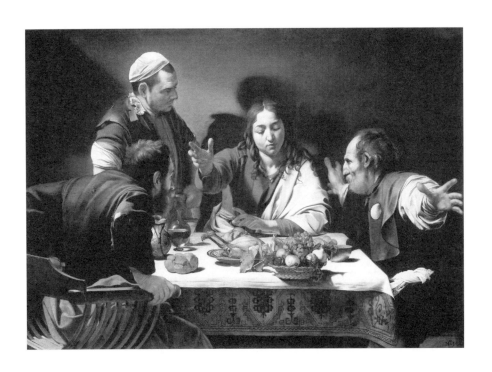

图36　卡拉瓦乔，《在以马忤斯的晚餐》，伦敦国家美术馆

奇戈利这里，它似乎达到了非常显著的程度。[20]

74　　巴罗奇创作的这些人物形象虽然有着神迷的狂喜，但很少或从未采取反常的形式，不会将身体变细或者扭曲。相反，他们几乎总是保持着健康的身体状态，直接融入周围的环境——山、树、城堡、云和空气。在他的《贝娅塔·米凯利娜》[Beata Michelina]（图37）中就可以看到狂喜的方济各会修女跪在山上，她面前幻象显灵的光线穿透了飘浮的云层。她完全被笼罩在空气和风中，被笼罩在神秘月夜和光的气氛中，但是仍然保留着她强壮、结实的女性特征。（西尼加利亚[Sinigaglia]一地的《罗萨里奥圣母》[Madonna della Rosario]画中的圣多米尼克[St. Dominic]同样如此。）巴罗奇再现圣方济各的作品就是本着同一态度进行创作的。佛罗伦萨的那幅习作（图38）引人注目，尤其是在光线效果方面。天堂的光线击中了圣方济各，照得神父鲁菲奴斯[Rufinus]睁不开眼——他倚靠在前景中，用右手保护着眼睛，而光线清清楚楚地照亮了乡村风景的背景。创作了极多关于圣方济各画作的奇戈利，沿袭了巴罗奇的方法。尽管作为画家，他略逊色于巴罗奇，但是，他在更大程度上让人物面相和内在特质联系了起来。在他的一系列作品中，圣方济各都被表现成痛苦的狂喜状，在显灵景象照亮的岩丛中接受着圣痕，背景中的宝尊堂[portiuncula]（图39）

75 似乎是巴罗奇的延续。但在另一系列作品中，他表现的这位圣人安静地跪在那里祈祷，其方式使一种特殊的肖像画特征跃然而出（图40）。这种关于个性化的强调，同样在卡拉齐兄弟的作品中得到了体现，他们也常常

20　这一现象与圣方济各会的历史有关。该会在14—15世纪时衰落，在1515年的修会分裂上达到了顶峰。之后，严守会规的"严修派"[Observants]这一分支开始再次繁荣，从名为"ritiros"的不同中心各自发展。（这类似于西班牙的Discalceatos under Petrus of Alcantara，也可能是受其影响。）"圣方济各会的严修派"这一运动的传播尤其始于意大利中部，甚至列蒂[Rieti]峡谷，或许正是因此而推动了巴罗奇在乌尔比诺附近创作关于圣方济各的作品。16世纪晚期艺术中零星出现的圣方济各幻觉同样可以被解释为这些分散的"静修派"所带来的影响。新近出现的对于圣方济各的崇拜，可能已经通过博洛尼亚的教皇格里高利八世，传到了博洛尼亚和卡拉齐兄弟这里，这位教皇在70年代末赞助了圣方济各会的"严修派"和"静修派改革"。此类影响可能也在奇戈利创作圣方济各画作的过程中发挥了作用，因为直到90年代末，克雷芒八世[Clement VIII]都是圣方济各会业绩的强大支持者。

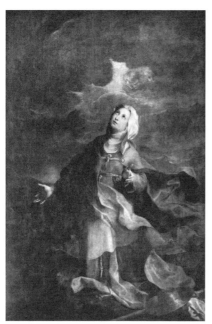 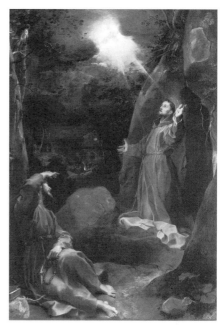

图37　费代里戈·巴罗奇，《贝娅塔·米凯　图38　费代里戈·巴罗奇，《圣方济各布道》，
　　　利娜》，罗马，梵蒂冈　　　　　　　　　　乌尔比诺美术馆

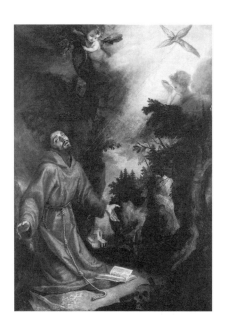 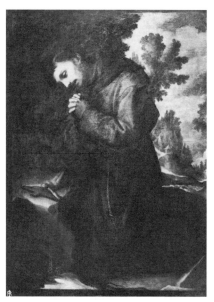

图39　奇戈利,《圣方济各布道》,　　　　图40　奇戈利,《祷告的圣方济各》,
　　　佛罗伦萨,圣马可博物馆　　　　　　　　佛罗伦萨,皮蒂宫

乐于描绘圣方济各。阿戈斯蒂诺在维也纳的画作，展现了他赖以闻名的熟练技巧，但画作本身平淡乏味。与之相反，洛多维科画中的圣人个性非常鲜明，面部表情极为深刻。以博洛尼亚的《罗萨里奥圣母》（博洛尼亚美术馆，图41）为例，在这幅画中，圣方济各与圣母、圣子之间亲密的人际关系，格外引人共鸣。在都灵同样有一幅关于圣方济各的肖像画式习作，该画的创作者，要么是切拉诺，要么是和他关系密切的人。

现实与规范的变化体现在宗教和先验领域，尤其体现在那些广受欢迎的祈祷用画中。这些再现圣人的作品被画成单个人物的肖像画，尽管他们原本从属于某些场景。洛多维科·卡拉齐展示了圣彼得罗·托马［St. Pietro Toma］的殉道（按照另一些说法，这是圣安杰洛［St. Angelo］），他被绑在一棵树上，就像被绑上十字架一样。在洛多维科笔下，这一场景变成了幻象，几乎可以被称作来生（图42）。在他早期非常著名的《圣母向圣雅辛托斯现身》［St. Hyacinthus］中，圣人跪在祭坛前，一个天使为其展示字板，而在圣母上方，天使在空中出现，就像在他的内心之眼前面一样。雅辛托斯这个人物形象一点儿都不是老一套，相反，他呈现出完全个人化的效果（卢浮宫，1594年，图43）。这更体现在圣查尔斯·博罗梅奥那极富表情的脸庞上，此人在1610年被正式宣布为圣徒之前就常常被当作圣人来描绘。在博洛尼亚的圣巴尔托洛梅奥教堂的一幅画中（图44），洛多维科描绘的这位圣人跪在瓦拉罗［Varallo］的空石棺前，面对着一个天使。圣查尔斯在画中出现次数最多的地方，当然要数米兰，这里的人们对他记忆深刻，尤其是在他的侄子费代里戈当上米兰大主教并且同时成为艺术、文化赞助人的那段时间。所以，他最喜欢的画家切拉诺自然会非常频繁地画到圣查尔斯——比如，正在进行祈祷，就像在帕维亚［Pavia］的切尔托萨修道院等地的漂亮画作中那样。这幅画表现的是登上宝座的圣母与圣查尔斯和圣安布罗斯［St. Ambrose］（图45），它凭其简洁性和典型的身体性，揭示出切拉诺在多大程度上属于新一代画家。我们在达尼埃莱·克雷斯皮［Daniele Crespi］的画中，或许可以看到这一趋势的延续，该画

76

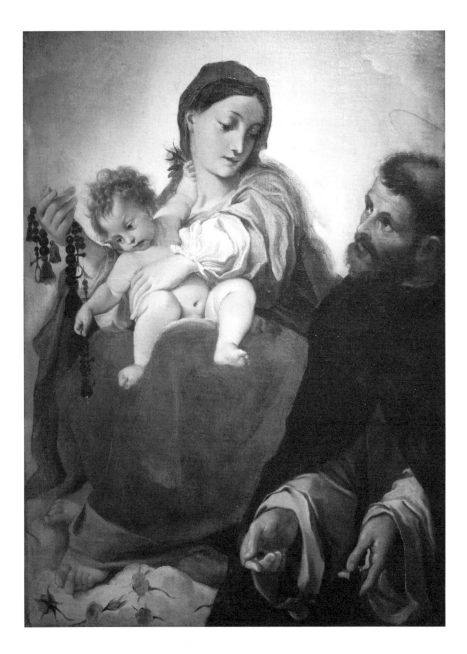

图41　洛多维科·卡拉齐,《罗萨里奥圣母》,博洛尼亚美术馆

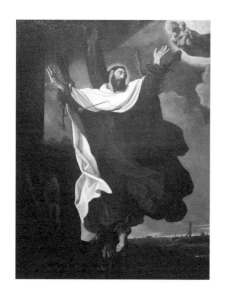

图42 洛多维科·卡拉齐,《圣安杰洛殉道》,
博洛尼亚美术馆

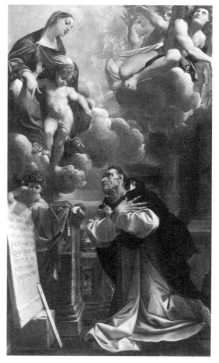

图43 洛多维科·卡拉齐,《圣母向
圣雅辛托斯现身》,巴黎,卢浮宫

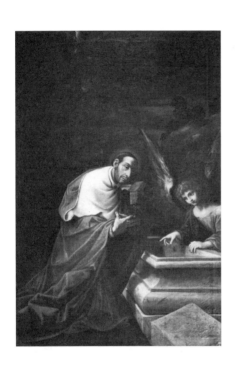 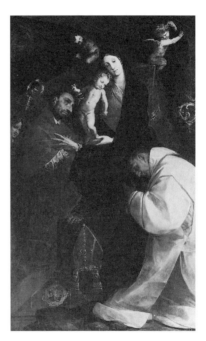

图44 洛多维科·卡拉齐,《瓦拉罗空石棺
前的圣查尔斯·博罗梅奥》,博洛尼亚,
圣巴尔托洛梅奥教堂

图45 切拉诺,《圣母与圣查尔斯、
圣安布罗斯》,帕维亚,
切尔托萨修道院

描绘的是圣查尔斯在就餐时阅读《福音书》，为基督受难潸然泪下（图46）。在这幅画中，主题也基本是幻象；只不过，它已经完全属于个人心灵之事。[21]

综观1590—1600年间处于职业鼎盛期的艺术家们的作品，没有任何一致性，因为艺术家个体之间的差异实在太大了，但是，他们的总体趋势中至少存在着某些关联。从否定的观点来看，存在着偏离手法主义和 *maniera*［手法］的转折。从肯定的观点来看，则存在着朝向真实、规范和理性、人性和内心的改革，此改革的推行靠的是参照意大利"古典"时期的原型，它们更多来自帕尔玛和威尼托地区繁荣的北方意大利艺术，而非罗马艺术。于是，面对先验、神化、圣徒、幻觉和神迹，一种新的情境应运而生。在蓬托尔莫、罗索，以及部分帕米贾尼诺的早期手法主义表达模式中存在的神迷特质消失了，或者肯定是减少了。而这些手法主义艺术家的程式，同样是他们处理宗教主题时所使用的那种寓言式的牵强方式，大部分也被抛弃了。新的精神处理方式需要艺术家在处理人类灵魂中最大的喧嚣时表现得平静而泰然，就像在处理幻象问题时一样。我们已经看到了艺术家们把神迹完全转变成人类精神所做的努力，也看到了描绘圣人的作品中，个性特征与精神渗透是如何越来越受到重视。

当然，正如我们在逐渐衰落的16世纪艺术中看见的那样，先验主题的世俗化完全不会假设宗教情感的任何一点减少。相反，当超自然被预先隔离在一个有限的范围内，只有神迷之人——欣喜若狂的人——能够洞悉的时候，这个神圣领域就必然得远离人类，并在一定程度上被图式化。因此，

21 圣人的世俗活动同样在米兰1600年前后的趣味中呈现出来，这不仅因为当时圣查尔斯特别接近米兰人，更因为这一时期全新的现实主义态度。这显然可见于切拉诺及其合作者（普罗卡奇尼等）的巨幅绘画，该画现藏于米兰的大教堂，只在11月初的圣查尔斯节才展出。它们再现了圣查尔斯的神迹，例如他治愈金匠的妻子；但这位新近出现的圣人的其他事迹甚至更引人注意，例如他散发个人财产或供奉十字架的场景，因为，在这种情况下，世俗和物质、现实和富足清晰地呈现出来，回到了手法主义时期之前，甚至是辉煌的威尼斯艺术（这里我指的是波尔代诺内，尤其是他在皮亚琴察附近的壁画）那一时期之前。切拉诺描绘女人冲上楼梯、奔向将要分发的宝藏的方式和他描绘高尚者的方式相反，这显示出对强烈的、现实主义的、自信的艺术观所做的一种莎士比亚式的再生。

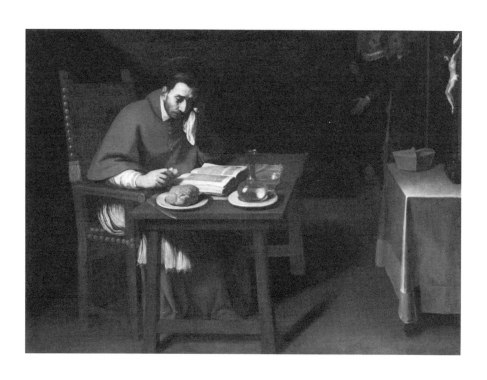

图46　克雷斯皮，《圣查尔斯·博罗梅奥的简餐》，米兰，热情圣母教堂

这两个领域——一方面是真实的世界，另一方面则是幻觉的世界——就或多或少被分割开，只有通过看到不可见之物［"credo quia absurdum"］，才能将彼此联系起来。像中世纪时一样，手法主义时期的精神性只有通过这种方式才能抓住超自然、神性和幻觉。从艺术上来看，这种精神性强调了作为一个整体、线条、身体和空间要如何最大可能地抽象。也就是说，将物质世界和精神世界完全分离，或者至少是最大可能地隔开。所以，当手法主义开始再现超自然主题的时候，它追求最大限度地远离一切世俗，获得纯粹的思辨。它不得不和人类规范有关，仅仅是为了使自身可以被理解。通过这种方式，手法主义果断地把自己与文艺复兴分离开来——文艺复兴就像古典时代一样，把超自然仅仅看成一种拔高的人类形式。然而，一旦人性化的过程被推得更远，一旦宗教因素被转化进现有的真实世界，宗教就会走近世俗世界，它们之间的距离就会逐渐消除，但这与文艺复兴时期的世俗化是不同意义的。以另一种世俗的观点来看的话，世间万物都深受宗教影响。而这正是宗教秩序的伟大领导者——尤其是耶稣会会士们在16世纪末所奋力追求的目标。理性不只可以在超自然的情形下产生，它甚至被大加鼓励，只要感性和信仰还在坚持——或者更确切地说，只要神迹与地面接近到可以强化幻觉。所以，宗教艺术完全可以变成现实主义艺术，只要其中饱含了宗教内容。由于手法主义艺术处理超自然主题时采用的是思辨的方式，使用的是象征和寓言，所以，在新时期里，形式和内容都发生了彻底的改变，在宗教感情的方式下适应了变化。神迹与幻觉都被放到人类最切近可见的环境中，甚至是人的内心当中。一种新的宗教热情出现了，由于它能直接被人理解，所以它也能直接让人信服。那些通过使用我们已经提及的所有方法——身体的物质性、颜料的密度、空间的临近——来获得呈现的具体内容，绝不会和宗教体验的深度产生矛盾。正是从这种新型的情感中，后手法主义时期的新艺术得到了最为深刻的证明。

　　我们无须为这一变化过程在不同艺术家那里呈现出各种不同形式而感到惊讶，正如之前所说，这些艺术家是截然不同的。生于1555年的洛多维

科·卡拉齐，作品极为参差不齐，其发展过程也总是难以为人理解。作为曾经受训于柯勒乔和丁托列托的传人，他的画是最富情感且最为自由的，而他也是描绘心灵活动与宗教活动的画家中最为杰出的一员。他的趣味大大影响了17世纪绘画和视觉艺术的走向。而小他五岁的弟弟安尼巴莱则恰恰相反。他用稳固的（近乎古典的）结构再现幻觉，但没有放弃自己年轻时在意大利北部留下的色彩印象。几乎同龄的奇戈利，通过借助于巴罗奇，毅然将自己与佛罗伦萨线性的手法主义区分开来。但他的风格从未像巴罗奇的那样柔和，而是保留了佛罗伦萨当地色彩中普遍存在的粗粝特征——这被传给了他的17世纪追随者。他表现圣方济各的方式对新风格而言相当重要。最后，新的精神方向在两位画家身上实现了。基于近来的研究，他们的出生日期比之前认为的稍晚，所以，他们与第一群人相差了10—15年。他们中的一位是米兰的乔瓦尼·巴蒂斯塔·克雷斯皮，人称切拉诺。尽管他生于1575年左右，但是他的许多画都比前人——甚至1600年之后的人表现得更加手法主义，这在某种程度上可以通过他在米兰地区一带的艺术活动得到解释。然而，要寻找他画中的决定性因素，我们绝不能去看他那些仍然受制于旧的 *maniera*［手法］的作品，而要瞄准那些揭示出他对现实世界和物质世界产生出全新感受的画作。正如我们已经指出的那样，在那些巨幅的圣母画当中，他回归到简单却更加有形的大量形式上，与之相似的早期例子已经在三四十年代的莫莱托和其他北方意大利同胞的身上出现过。这在他再现其最喜爱的圣人圣查尔斯以强有力的男子气魄大张旗鼓地完成其光辉事迹的方式中也能看到，只不过，他设法将这些描绘成了一种幻觉。但是，最激进的（甚至在幻觉和神迷方面）还是米开朗琪罗·达·卡拉瓦乔，他同样继承了16世纪早期的伦巴第－威尼斯大师（洛托、萨沃尔多［Savoldo］等），他也是切拉诺同一国家和相近时代的人。卡拉瓦乔通过其自身完全个人化的、近乎抒情的现实主义，将人性化进程推至巅峰，从最字面的意义上来说，神迹在人心中寄居下来。

　　现在可能就会出现一个问题。这种艺术是由那些不具有明显个性但可

划为一类的人，为了反对其父辈观念而创作的。虽然有着强烈的个体差异和相互对立的法则，但它显示出统一又明显多样的趋势——尤其在关于先验主题的画作中，正如我们已经试着说明的那样。那么，这种艺术能等同于通常所说的巴洛克吗？它是巴洛克的一种，还是根本就是巴洛克呢？如果把它当作语义学的问题来处理，我们就会在这里发现同样适合于手法主义这一说法的情形。正如我一开始就指出的，这个术语只有在该时期的第二个阶段——*maniera*［手法］阶段才直接适用，而我们是以它为基础进行扩展，才囊括了第一个阶段。同样，巴洛克被当作一个轻蔑的术语使用，指向17世纪末（甚至直到米利齐亚［Milizia］）被理性的、古典主义的趋势所憎恶的一切。它被用于那些在古典主义观点看来奢侈、夸张、极富争议的贝尔尼尼［Bernini］式作品、博罗米尼［Borromini］式作品或皮得罗·达·科尔托纳［Pietro da Cortona］式作品，被用于那些"瘟疫一样的良好趣味"，但是，无论如何却不被用于卡拉齐兄弟的作品，尤其是安尼巴莱的作品，这些作品反而被视为典范，被视为优秀的古典家族的到来。"巴洛克"的别称同样从未用于卡拉瓦乔，尽管他和古典主义、理想主义径相对立。这里，19世纪的艺术史学家必须再次为引起混乱而负责，因为，他们将巴洛克绘画的开端定在1580年左右——也即耶稣堂［Gesù］建造的大致时间，并将其与文艺复兴进行对比。事实上，从历史来看，我们讨论的这一时期的绘画是为了反对16世纪晚期的*maniera*［手法］而产生的，但它完全没有达到同样的程度，也没有与所谓的盛期文艺复兴形成对立。相反，1580年前后成长起来的这一代的性情，是以其之前的16世纪初的绘画作为自己的精神基础的，因此，被当作范本的这些画作可以被称为"古典的"。这一事实他们从未否认，这里我们也已经多次指出。所以，更加准确的做法是，将这个改革的时期——或者说健康复兴和理想化的时期——称作新古典时期或者新文艺复兴时期，但是这样一来就会出现一种往往伴随着这些术语而出现的危险，即联系不知不觉地滑向了对科学理解的蒙蔽，要不是因为实际的文艺复兴观点之间的差异也非常值得注意的话，

81

这种危险就会像宗教领域里显示出的那样。因为，不可否认，尽管1590或1600年前后这段时间存在回溯式的关联，但它是完全独一无二的、完全原创的，而这恰恰也是其卓越的历史重要性的根源。或许我们应当使用不带任何色彩、不做明确表态的名称，只指明界限——后手法主义的，或者反手法主义的；或指向未来——早期巴洛克的，或者前巴洛克的。当然，像哥特式、文艺复兴、手法主义、巴洛克、古典主义之类明显旨在传播和定义的术语，只有在它们指称非常明确且界限清楚的情况下使用才是最好的。无论如何，一个时期通常局限于一代或两代人，而不是在"巴洛克艺术"这样的公分母下被用来囊括完全不同的趋势。

当然，"改革者"这个时期分化出多条线索通向未来，卡拉齐兄弟时期、奇戈利时期、卡拉瓦乔时期和切拉诺时期，它们至多不超过30年。我们已经谈到过洛多维科是巴洛克风格中分裂出的一种视觉趋势的先驱，而安尼巴莱和他的学生则受到了17世纪整个古典潮流的推崇。比利维蒂 [Biliverti]、克里斯托法诺·阿洛里 [Cristofano Allori] 等17世纪的佛罗伦萨人信奉奇戈利。意大利、西班牙和尼德兰地区的现实主义者和"暗影主义者" [tenebrosi] 则提倡卡拉瓦乔。这里，我的目的不是要考察17世纪第二或第三个十年里出现的那种新的精神变化，也不是要考察这种变化在关于先验主题的绘画——尤其是关于正宗巴洛克绘画的幻觉和神迷——中所发挥的作用。因为，这些基本上和我们这个时代不一样，比如，人们把贝尔尼尼的作品看作是雕塑。

最后，我想提到一位北方艺术家，他在观念的深度和强度上都超越了该时期所有的意大利艺术家，甚至卡拉瓦乔。我要说的是彼得·保罗·鲁本斯。就年纪而言，他不属于这一代人，因为他比安尼巴莱小17岁，比卡拉瓦乔小4岁，但是，在他1600年到达意大利前后，这些大师的作品正风行一时。而手法主义者此时已处于过时的、落败的趋势中。所以，在鲁本斯的作品中，看不到和他们之间有何艺术关联（除了受到其老师凡·费恩 [Van Veen] 潜移默化的影响之外）。他偏好卡拉瓦乔的艺术是众所周知的，

但他并没有成为卡拉瓦乔主义者，他甚至还商谈交易过卡拉瓦乔的一些画作。

但是，鲁本斯也非常细致地研究了卡拉齐兄弟，不仅包括更有自身艺术方法的安尼巴莱，还包括洛多维科。[22] 乌菲齐美术馆中切拉诺漂亮的圣母画里那格外鲜亮并且现代的色彩处理方式，显然也同鲁本斯此时的色彩观念有关。另外，鲁本斯和佛罗伦萨的改革者圈子——尤其是奇戈利——之间，同样存在直接而明显的关系。事实上，在他借用的各种特征和他从元巴洛克风格［proto-Baroque］的改革者圈子里确切受到的推动当中，没有任何东西对他产生过决定性的影响。相反，鲁本斯艺术的本质，恰恰在于他超越了所有大师的极限。在相对短暂的前巴洛克时期（此时这些影响都被吸收）之后，他的风格发展得更加富有热情，无论是形式、运动、色彩还是光线，都是如此，也就是说，逐渐进入了盛期巴洛克阶段。在这个过程中，他创作了再现先验主题的作品，我将以另一幅《圣保罗的皈依》（1616年）为例。这幅画的构图倾向于狂野的动势，而非节制或内向，没有任何衍生，它直接将萨尔维亚蒂的作品或祖卡罗的作品从手法主义形式转变成了巴洛克风格。在《基督显灵》［Apparition of Christ］这幅画中，同样进行了如此转变。鲁本斯笔下的圣人不再像洛多维科和切拉诺的作品中那样被描绘成普通人，而是以典型的巴洛克手法彻底神化，与开敞的天国和大群的天使紧密地并置在一起。（参见《圣方济各·沙勿略的神迹》［Miracle of St. Francis Xavier］，1619—1620年。）人的神化也是如此。美第奇家族的《亨利四世的婚礼》［Wedding of Henry IV］和白厅草图《詹姆斯一世的快乐统治》［Happy Reign of James I］中，神没有被刻画成人，神、人两极反而以另一种方式靠拢；人变成了神，人的神化呈现出远古时的含义。君王与上帝同一。这是人、神关系的终极延伸，同时也是一种颠倒，在1590年前后的改革阶段，它得到了确定。

83

22　Riegl, *Entstehung*, p. 169提及洛多维科的《斯卡齐圣母》中位于左侧的圣哲罗姆时说："这是鲁本斯获得精彩男性造型灵感的地方。"

图片目录

索 引

[条目后的数字为原书页码，即本书边码]

"何香凝美术馆·艺术史名著译丛"已出版书目
（按出版时间排序）

"何香凝美术馆·艺术史名著译丛"已出版书目
（按出版时间排序）

《土星之命：艺术家性格和行为的文献史》
〔美〕玛戈·维特科夫尔　鲁道夫·维特科夫尔/著　陆艳艳/译　尹雅雯/校

《批评的艺术史家》
〔英〕迈克尔·波德罗/著　杨振宇/译　杨思梁　曹意强/校

《描绘的艺术：17世纪的荷兰艺术》
〔美〕斯韦特兰娜·阿尔珀斯/著　王晓丹/译　杨振宇/校

《莱奥纳尔多·达·芬奇：自然与人的惊世杰作》
〔英〕马丁·肯普/著　刘国柱/译

《词语、题铭与图画：视觉语言的符号学》
〔美〕迈耶·夏皮罗/著　沈语冰/译

"欧文·潘诺夫斯基专辑"已出版书目
（按出版时间排序）

《哥特式建筑与经院哲学》　　陈　平/译

《风格三论》　　李晓愚/译

《视觉艺术中的意义》　　邵　宏/译　严善錞/校

图书在版编目（CIP）数据

意大利绘画中的手法主义和反手法主义 /（美）瓦尔特·弗里德伦德尔著；王安莉译 . — 北京 : 商务印书馆 , 2022
（何香凝美术馆·艺术史名著译丛）
ISBN 978 - 7 - 100 - 19491 - 4

Ⅰ . ①意… Ⅱ . ①瓦… ②王… Ⅲ . ①绘画评论 — 意大利 Ⅳ . ① J205.546

中国版本图书馆 CIP 数据核字（2021）第035230号

意 大 利 绘 画 中 的 手 法 主 义 和 反 手 法 主 义
〔美〕瓦尔特·弗里德伦德尔　著
王安莉　译　杨贤宗　校

商 务 印 书 馆 出 版
（北京王府井大街36号　邮政编码 100710）
商 务 印 书 馆 发 行
苏州市越洋印刷有限公司印刷
ISBN　978 - 7 - 100 - 19491 - 4

2022年1月第1版　　　　开本 670×970　1/16
2022年1月第1次印刷　　印张 9
定价: 50.00元